SINCE 1751

京都顔料老舗・「上羽繪惣」絶美和色250選

日本傳統色名帖

石田結實（上羽繪惣）監修

劉亭言 譯

伝統色で楽しむ日本のくらし
～京都老舗絵具店・上羽絵惣の色名帖～

YUMI ISHIDA　UEBA ESOU

前言

所謂傳統色，就是在每個國度獨特不同的色彩感覺下，孕育而生之色。

感謝日本鮮明的四季。大自然在季節遞嬗中所展現的色彩豐富又細膩，

先人們對於多變的色彩，也因此擁有珍貴的絕佳感受力。

想把色彩放在身邊、想表現色彩——先人們生活在只有天然素材的時代，

當察覺色彩可以變成染料或顏料，就會努力想出表現顏色的方法，為生活

增添色彩。

這些代代流傳的顏色各具涵義，有著不同功能。

在利用化學合成製造顏色的現今，或許難以像過去那樣理解色彩所代表

的意義。然而，透過學習色彩來源及先人感性，也許就能逐漸理解⋯⋯色彩

源於自然，人類也來自於其實不需要年曆與時鐘的自然生活。

我是擁有二六〇年悠久歷史的日本顏料老舖第十代，從事可以表現色彩的行業。現在，我更希望能將這些自古以來廣受喜愛的顏色，介紹給大家。

能讓各位讀者以身為日本人為榮、又能讓美麗色彩延續到未來，我真的由衷感謝。

本書介紹的顏色，除了有日本傳統色、上羽繪惣販售的顏料色名、我為指彩商品所取的色名，另外也列出一些極有可能成為未來傳統色的色名。

如同傳統色的誕生，未來的顏色必然也會是美麗、激發感性的。不管你心中想像的是什麼樣的顏色都無妨，因為我認為，色彩就是自我的展現，獨一無二。

上羽繪惣第十代　石田結實

認識日本傳統色之後，也希望大家對顏色、材料能有更進一步的了解。

顏色的基礎知識

日本傳統色分為「染料」及「顏料」兩大來源。染料運用在布與紙的染色，顏料則運用在繪畫、建築塗裝、化妝品等等。以下將介紹兩者的不同。

◆染料與顏料的差異

	染料	顏料
用途	・布的染色 ・紙的染色等	・繪畫 ・建築物 ・工藝品 ・化妝品 ・食品等
材料	植物、動物等	礦物、半寶石等
水溶性	溶於水	不溶於水
著色方式	滲透至內部	附著於表面

染料與顏料的著色方式各異。染料顏色會滲透至內部，顏料則只是附著於物品的表面。此外染料具有可在水中溶解的特質，顏料則不溶於水。

染料

染料指的是從植物或動物中萃取出來的色素。自古以來具代表性的植物性然染料有茜色、藍色、鬱金色、紅花色、紫色（紫根）等。動物性染料則以從介殼蟲「胭脂蟲」身上抽取出的色素，也就是「胭脂紅」較為有名。為達到半永久性的不褪色效果，於是開發出不在質地表面染色，而是將布料與切碎的果實、果木一起染煮，讓顏色滲透進纖維內部的手法，以及借用金屬特性定色的方法。

顔料

顏料藉由研磨土、石、鉛丹、藍銅礦、辰砂礦等礦物所製成。礦物多露出於地表，取得容易，隨著時代演進更孕育出許多著色材料。自繩文、彌生時代起，即作為顏料材料被廣泛運用至今。從許多歷史遺蹟亦可發現，其中紅色顏料又被視為「火之色」及「血之色」，自古便被廣泛運用在神社建築及壁畫上。此外，顏料又可分為有機顏料及無機顏料，耐光性以無機顏料較佳。

【 日本主要使用的顏料 】

朱

歷史已確認朱赤的顏料從繩文、彌生時代即開始被使用，是由辰礦這種礦物製作而成。現存二世紀的石杵與壺罐上，都還有朱赤顏料。寫於三世紀的《魏志倭人傳》中，也有當時男性「以朱塗擦身體裝飾」的記載。

胡粉

自古以來作為白色顏料使用，以貝殼中的碳酸鈣為主成分，用於日本畫、日本人偶、建築物、看板等。不同於現代化學合成的白色顏料，胡粉具有彈力與黏性。充滿厚度與立體感的效果是最大特徵，色調溫潤，給人沉靜印象。

天然礦物顏料
（岩繪具）

辰砂、孔雀石、藍銅礦、青金石等，研磨自各類礦物與半寶石而成的顏料。即便是同一色，也會因粉末細度不同而有濃淡之別，因而再被區分為不同色號。一般有五至十三號的粗細區分，數字愈大粉末愈細緻，粉末粒子又會產生光線折射，色調也就更白。

水干顏料
（水干繪具）

將染料加入天然土質、胡粉、白土而成的顏料，過去也曾被稱為泥顏料。粒子細、延展度佳，不具光澤的霧面質感是其特徵，經常作為使用礦物顏料之前的底色使用。日文版封面插畫使用的就是水干顏料。

目次

第5章　顔色的衍生・源自顔料的傳統色

第6章 源自其他的傳統色

上羽繪惣的現代京色

・「誕生年代」記載的是在日本確定名稱的時代
・「印刷色號」記載的是四色印刷色碼。四色分別為 C（青）、M（紅）、Y（黃）、K（黑）。

經典傳統色

自古便流傳在日本、時至今日仍持續為我們的生活妝點色彩的顏色。這就是「日本傳統色」。接下來就要介紹傳統色中，最為人所熟悉的經典代表色。

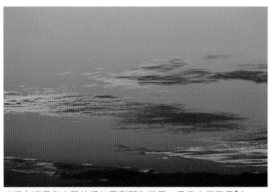

映照在清晨與夕陽的橘紅雲彩稱為茜雲，是日本原風景*之一。

＊注：原風景，即日本人心中那個深印在幼時腦海，最初、最
令人懷念的風景。

風景

茜色

あかねいろ

深植日本人心中最久遠的顏色

說到茜色，總是會聯想到「茜空」[1]，讓人有股懷念的感覺。薄暮時分那滿天的紅光，無論看幾遍都美得令人感動。

茜色由「赤根（茜）」這種植物而來，與藍色並列為古老的、源自植物的染料。

歷史上還留有中國魏朝皇帝贈送茜染布料給邪馬台國卑彌呼[2]的記載。由此可知，茜色早在很久以前就深植在日本人心中。

茜草屬於攀緣植物（climbing plant），其根部的茜草色素（alizarin）是一種帶紅的

印刷色號

C	0	M	90
Y	70	K	30

誕生年代 ── 史前時代

代表物品 ── 茜染

登場作品 ──《萬葉集》

顏料‧染料 ── 染料

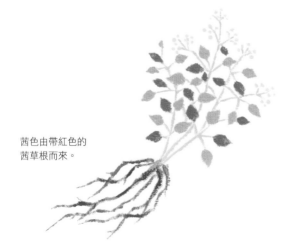

茜色由帶紅色的
茜草根而來。

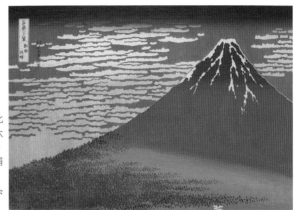

描繪茜色富士山的葛飾北齋的代表作《富嶽三十六景》的《凱風快晴》。（山口縣立萩美術館・浦上記念館收藏）

＊注：茜色富士山通稱赤富士。

色素，將根部乾燥熬煮之後就會變成染料。日本原生的茜草稱為日本茜，過去從本州南至九州都有茜草遍布生長。江戶時代又以埼玉川越產的茜草品質最好，成為將軍家御用的染料來源。在印度及歐洲也有原生的茜草，不過一般來說，日本茜所染製出的茜色，又多帶了點黃色。

[注1] 紅色的天空。
[注2] 彌生時代日本邪馬台國女王。

文　學

あかねさす　光は空に　くもらぬを
なごてみゆきに　目をきらしけむ

《源氏物語》　紫式部

中譯
陽光高照，天空中沒有半點烏雲，為何天皇外出時，卻感到眼看不清呢？

生　物

童謠「紅蜻蜓」指的就是秋茜蜻蜓。

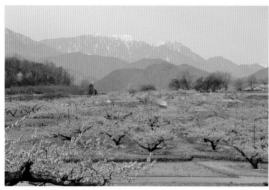

山梨縣笛吹市的「桃源鄉春之祭」，從四月上旬至中旬，皆可欣賞到滿開的桃花。

桃色

ももいろ

淡淡粉紅的溫柔顏色

這是在春天綻放的桃花顏色。

給人溫柔和煦印象的桃色，是讓人感受到女性特質與年輕感的顏色。

桃花是中國原生植物，早自西元前即開始栽種。中國將桃花盛開的理想鄉稱為「桃花源」，由此可知桃花也擄獲了古代人們的心。

當然，桃花在日本也是自古以來就深受喜愛。平安時代盛行的「曲水之宴」，即眾人在桃花盛放的庭園沿曲水旁端坐，在

印刷色號

C	0	M	40
Y	10	K	0

卦氣七十二候圖*中，將桃花開始綻放的時期稱為「桃花笑」。

*注：源自於農曆的二十四節氣。農曆中，五日為一候、三候為一氣、六候為一個月，因此一年可區分成七十二候。

誕生年代 ── 室町時代

名稱由來 ── 桃花之色

登場作品 ── 《春泥集》（與謝野晶子）

顏料・染料 ── 染料

每年三月三日的「雛祭」，日本家庭會在家中設置階梯式的平台，擺放穿著和服的人形娃娃，並供奉三色菱形年糕及桃花，來祈求家中女兒能健康成長。

酒杯從上游流經自己面前為止，必須作完一首歌詠粉紅桃花心情之詩。

現代的桃花名所是山梨縣的峽東地區，被稱作「桃源鄉」。在桃花開始綻放的四月，可以欣賞到有如桃色毛毯在眼前鋪展開來的絕世美景。

此外，相傳桃木擁有驅邪延壽的力量。中國在祝賀場合會享用作成桃子造型的壽桃饅頭，日本則會舉辦祈求孩子平安成長的桃花節（女兒節）。在許多傳統儀式中，都可以見到桃的身影。

將淡淡紅色稱為桃色是從室町時代開始的。桃色的染料並非來自桃花，而是利用紅花或蘇芳重現桃花之色。

桃色珊瑚生長在四國、九州、小笠原等深海底的礁岩上。

澳洲原生的粉紅胸鳳頭鸚鵡*，日本自古便有輸入。

*注：粉紅胸鳳頭鸚鵡又稱桃色巴丹或粉紅巴丹。

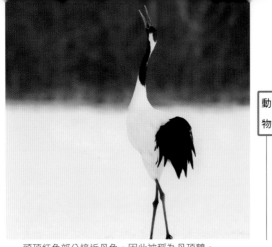

動物

頭頂紅色部分接近丹色，因此被稱為丹頂鶴。

丹色

にいろ

具有除魔意象的紅色力量

「丹色」就是紅土色，與朱色並列為紅色的經典傳統色。例如廣島嚴島神社及京都平安神宮的社殿等等，跟許多豎立在日本各地神社的鳥居一樣，這些採用丹色或朱色的神社建築，稱為「丹塗」。自古以來，丹色建築擁有吸引人的力量，成為人們心靈的依靠。

製作丹色顏料使用的原料是鉛丹，是一種以四酸化三鉛為主成分的礦物。鉛丹別名光明丹，比朱色偏橘紅。天然的

印刷色號

C	0	M	68
Y	80	K	20

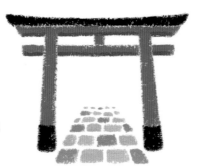

許多神社的鳥居也都是塗上丹色。

● 誕生年代 —— 史前時代

● 代表動物 —— 丹頂鶴

● 主要用途 —— 土器、裝飾品的塗料

● 顏料・染料 —— 顏料

奈良時代從中國傳入的雞冠花，是代表性的丹色花。

鉛丹極其珍貴，在合成顏料尚未問世的時代，主要只被用於神社等神聖場所。

紅色本身即具有除魔、消厄的意象，使用鉛丹塗料的另一個原因，是鉛丹中的金屬成分具備防止木造建築腐壞的效果。東大寺正倉院收藏的寶物中，就有將近七十件使用了鉛丹顏料。

附帶一提，由於天然的鉛丹具有毒性，因此現今建築所使用的丹色塗料，都採用是對健康無害的原料。

這是現在製作丹色所使用的原料。

風景

土壤之所以呈現紅色，是含有氧化銅之故。

原料

鮮豔的藍色就來自植物蓼藍。

藍

あい

大和時代傳來的青色

蓼藍的栽種始於西元前三千年左右的印度，之後陸續傳到世界各地，因此英文稱為「Indigo」。如今我們極為熟悉的丹寧布的「靛藍」（Indigo Blue），也是從藍染而來。

深藍色給人感覺沉靜且時髦洗練。

一八九〇（明治二十三）年來到日本的英國作家小泉八雲（原名赫恩，Patrick Lafcadio Hearn）[3]在著作《踏上東洋土地的那天》中這樣說道：「那小小的房子每

印刷色號

C	92	M	49
Y	22	K	0

● 誕生年代 ── 大和時代
● 代表物品 ── 以蓼藍為原料之故
● 登場作品 ── 藍染
● 顏料・染料 ── 染料

[注3] 日本怪談小說家。出生希臘，年輕時是漂泊歐美各地的採訪記者。時受《哈潑》雜誌派往日本採訪，並在各地輾轉生活，最後落腳東京。對日本風土文化甚為喜愛，後娶了日本妻子小泉節子並歸化日本籍，改名為小泉八雲。

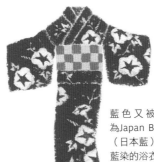

藍色又被稱為Japan Blue（日本藍）。藍染的浴衣也很美麗！

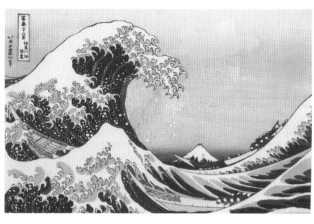

以藍色表現海浪的葛飾北齋的《富嶽三十六景神奈川沖浪裏》。（山口縣立萩美術館‧浦上記念館收藏）

諺語

青は藍より出て藍より青し

中譯：青出於藍而勝於藍

戶都有藍色屋頂，店門口掛著藍色暖簾，大家身上穿的衣服也是藍色的。深藍與白交錯的藍染設計，讓簡樸的家屋及衣裳看來顯得華麗」，書中不斷訴說深深受到日本美麗藍色風景的吸引。

不僅庶民，貴族也非常喜愛藍染。貴族藍與庶民藍的不同，在於前者以上等蓼藍染製出清澄通透的藍，後者則偏好色調濃重耐用的藍布。

此外，藍色之所以特別襯日本人的膚色，也是相對色互補的關係。

解說
青色是從蓼藍提煉出來，但顏色卻比蓼藍還深。因此被用以比喻弟子勝過師父。

服飾

現代人最常見到的藍，就是牛仔褲的丹寧藍吧。

具異國情調的橫濱稅關建築象徵——皇后塔，圓頂部分就是綠青色。

綠青

ろくしょう

取自孔雀石之唯一天然的綠

綠青是碳酸銅與氫氧化銅的結晶，呈現古典的綠色。其作為綠色顏料的歷史特別久遠，據說是飛鳥時代自中國傳入日本。尤其在繪畫上，是描繪自然界草木不可或缺的顏料。此外，銅上附著的綠鏽，也是綠青的一種。

將孔雀石（Malachite）敲碎成粉，就成了天然的綠青顏料，也稱為「岩綠青」或「松葉綠青」。據鹽田力藏《東洋繪具考》記載，孔雀石大多開採自秋田大仙市

印刷色號

C 62	M 23
Y 55	K 0

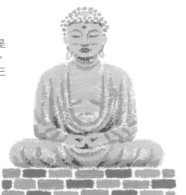

著名的鎌倉大佛也是綠青色。附帶一提，鎌倉大佛高度是十三公尺。

誕生年代 —— 史前時代

喜好人物 —— 埃及艷后

代表物品 —— 鎌倉大佛

顏料・染料 —— 顏料

日本很多神社本殿的屋頂都會採用銅瓦施作，圖中的伊豆的三嶋大社本殿屋頂，即為綠青色的銅瓦。

的荒川礦山及福井大野市的中龍礦山。

岩綠青呈現的綠色，會隨粒子大小而產生濃度變化。粒子最粗、最厚重的顏色稱為「石綠」，粒子最細、顏色輕透的稱為「白綠」。不過，即使是同一色彩，顏色會出現微妙差異的不只是綠青而已。自古以來以天然素材為原料的顏色，或多或少都有這種現象。

綠青在地中海世界也廣為流傳，據以埃及豔后為首的古代埃及女性們，也會將綠青當作眼影使用。

文學

したためぐみたるわか葉の緑青色なるが、

ときどきみえたるに

《右京大夫集》

中譯：羊齒葉盛開，若葉呈綠青色，有時可以見到這樣的景況

解説

鎌倉時代初期成立的私家集《右京大夫集》，以綠青表現若葉之色。

綠青的原料是孔雀石，據說日本的孔雀石開採自秋田縣的荒川礦山。

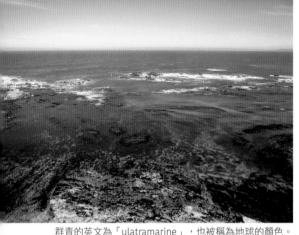

群青的英文為「ulatramarine」，也被稱為地球的顏色。

群青

ぐんじょう

極為高價的顏料

正如字面意義所示，「群青」就是青色的集合，是來自中國的顏色。即便到了現代，群青依然是日本畫中青色主要使用的顏料。群青的天然顏料來自藍銅礦（Azurite），與綠青的原料孔雀石開採自同一礦床，於是也經常採到兩者複雜交錯的礦石。過去日本也有產藍銅礦，但昭和時代之後幾乎再也開採不到了。

由於青系顏料極為貴重，因此僅有

印刷色號

C	98	M	88
Y	17	K	0

波斯語的青色起源
於藍銅礦，也是著
名的能量石。

誕生年代 ── 史前時代～奈良時代
名稱由來 ── 青色的集合
主要用途 ── 畫材
顏料・染料 ── 顏料

繪 畫

尾形光琳的作品六曲屏風《八橋圖》與《燕子花圖》屏風相同，亦使用了貴重的群青。（紐約大都會藝術博物館收藏）

少部分重要佛像、曼荼羅等佛教美術會使用。其中著名的群青作品之一就是琳派代表畫家——尾形光琳留下的國寶《燕子花圖屏風》（根津美術館收藏）。此畫背景是一整片的金箔，其上以濃淡的群青描繪燕子花朵，以綠青描繪綠葉。這幅屏風畫僅使用兩色，卻呈現出栩栩如生的燕子花群。金色所映照出的鮮明群青令人留下深刻印象。

文 學

丁度十月も末の事で、菊日和の
暖かさが続く、空は群青色に澄み渡るなかへ

《綿木》柳川春菜

中譯：時值十月末，秋日暖陽中，萬里無雲的群青色天空

解説

柳川春菜的《綿木》中出現了群青色。菊日和，是指秋天的好天氣。染成一片群青色的天空也表現出「秋晴空」，想必是天候舒暢的一天吧。

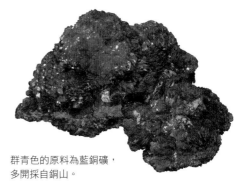

原 料

群青色的原料為藍銅礦，多開採自銅山。

因為顏色相近的關係，大判小判也被稱為山吹。

山吹

やまぶき

黃色系傳統色中的代表

鮮黃山吹有著若草色的枝莖，顏色對比美麗。山吹主要生長於山坡，總是隨著迎坡而下的風搖擺，在古代又被稱作「山振」。山吹即山吹花（棣棠花）所呈現的顏色，是傳統色中少數代表黃色系的顏色。山吹色自平安時代起廣為流傳，傳統染料的來源有梔子花、鬱金香、黃檗的樹皮等。

山吹出現在許多古典文學作品當中，例如《萬葉集》。而山吹在俳句中也是晚春

在春天綻放的山吹花，
也是春天的季語*。

*注：與季節相關的俳句。

印刷色號

C	0	M	35
Y	100	K	0

誕生年代——平安時代

名稱由來——山吹花之色

登場作品——《多武峰少將物語》

顏料・染料——染料

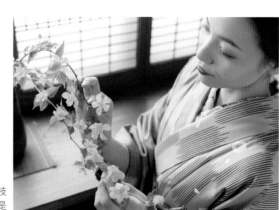

山吹花（棣棠花）的枝條柔美垂放，在日本是常見的花材植物。

文學

山ふきいろのうちき一重ね

《多武峰少將物語》

中譯：山吹色的袿一套

的季語，有葉山吹、戀山吹、八重山吹、白山吹等表現，經常在松尾芭蕉以及正岡子規的俳句中出現。

江戶城築城武將太田道灌的相關故事中也有「山吹之里傳說」。據說故事發生地即在現今東京高田馬場周邊，今日的新宿區也留有「山吹町」的地名。此外，與太田道灌有淵源的京都松尾大社有三千株山吹，也是欣賞山吹的名所。

解說

《多武峰少將物語》寫於平安時代，書中將貴族女性所穿的袿（五衣）顏色形容為山吹色。

風景

秋天的稻穗也讓人聯想到山吹色。

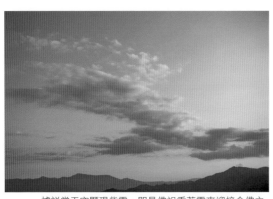

據說當天空顯現紫雲，即是佛祖乘著雲來迎接念佛之人歸西。

紫

むらさき

擁有崇高地位的紫色

大和時代的推古十一（六〇三）年，聖德太子訂定日本首見的位階制度「冠位十二階」。初登日本史的此項制度將朝廷官員分為十二個等級，並以冠帽顏色區分。「大德」在此階級制度位居最高位，所戴之冠即是紫色。

紫色在古代之所以擁有崇高地位，是因染料製作過程極為繁複。不僅是日本，紫色在世界各地都是極受歡迎之色。古典染料的原料來自山裡群生的紫草，製作染料

印刷色號

C	71	M	95
Y	0	K	0

誕生年代 —— 史前時代～大和時代

名稱由來 —— 群花盛放之美

登場作品 —— 《萬葉集》

顏料・染料 —— 染料

紫色為高貴之色，
自然界中亦有許多
紫色花卉。

比起一般高麗菜，紫色高麗菜的生菜味略重。紫色高麗菜富含花青素及維他命C。

食物

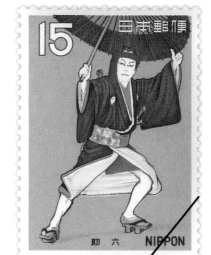

郵票

浮世繪中登場的《助六由緣江戶櫻》，其頭上所綁的頭巾（日文寫作「鉢卷」）即為紫色。無論在古代或現代，紫色都深受喜愛。

時必須將紫草的根（紫根）乾燥後磨碎，放入袋中加入熱水搓洗。紫色調愈深，給人感覺也愈加富貴。

此外，蘇芳也可以製作出紫色染料，不過來自紫根的紫稱為「古代紫」，來自蘇芳的紫被稱為「似紫」。

附帶一提，紫色除了是高貴的象徵，在心理學上有具有雙面性質。據說同時擁有熱情與冷靜兩種特質的人，就會喜歡由紅色與藍色這兩種對比色調合的紫色。

和服

紫色雖然高貴，但作為浴衣之色也極為合適。

提到東京第一的賞藤聖地，就不能不提到位於江東區、祭祀學問之神「菅原道真」的龜戶天神社。這裡每年四月都會舉行紫藤季。

藤

ふじ

和歌中也詠嘆的美麗色彩

帶點淡藍的紫色。名稱由來的紫藤花是日本原生植物，每年四至五月期間綻放，一整片明亮柔美的紫藤總能撫慰賞花者的心靈。此外，藤色也是不分時代、最受女性歡迎的顏色之一。

在平安時代，源氏、平氏、藤原氏、菊氏，亦即「源平藤菊」，是貴族姓氏的代表，當時庶民都非常嚮往能冠上這些姓氏。以大化革新推動者藤原鎌足為始祖的藤原家，其家紋即是從垂藤而來。自古以

印刷色號

C	28	M	33
Y	0	K	0

誕生年代—— 平安時代

名稱由來—— 紫藤花之色

登場作品—— 《枕草子》（清少納言）

顏料‧染料—— 染料

紫藤花不僅嬌美，也可以作為天婦羅料理的食材。

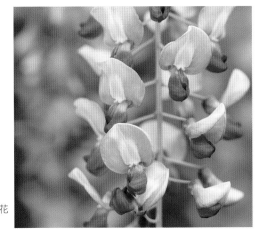

綻放於春天至初夏的淺紫花
卉，這就是所謂的紫藤色。

來，紫藤花即是象徵高貴的植物。

紫藤花不僅美麗，長壽且繁殖力強，因
此向來被視為是喜慶的植物。

紫藤也是非常受歡迎的工藝品素材。可
以拿來編成籠子或當作繩子使用。在絹跟
棉普及之前，紫藤跟麻都是經常用來製作
衣服的材料。

文學

瓶にさす藤の花ぶさみじかければ

たたみの上にとどかざりけり

《竹之里歌》正岡子規

中譯：插在瓶中的紫藤花，成串盛開的花序太短，

無法垂落至榻榻米上呀！

解説

因病臥榻的正岡子規，
因為花瓶裡的紫藤花太
短而無法欣賞花之美，
是一首表達遺憾心情的
短歌。

日本傳統遊戲「花札」的紙牌中也有紫藤的花樣。

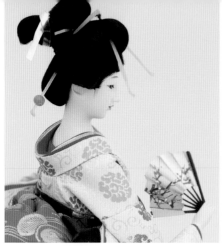

日本人形的製作也使用胡粉。

胡粉

ごふん

象徵清純的傳統的「白」

就像日本傳統婚禮時穿的白無垢般那樣神聖絕美的白色。白與黑一樣都是「無彩色」，卻也是明度最高的顏色。

日本畫歷史中常出現這麼一句話：「始於胡粉，止於胡粉。」自古至今最不可或缺的顏料就是「胡粉」。

所謂「胡粉」，即是「從外國傳來的白粉」。日本自奈良時代開始使用胡粉，當時製作胡粉的原料是鉛。當後人逐漸了解

「胡」是居住在古代中國邊境的一族，

印刷色號

C	0	M	0
Y	2	K	0

● 誕生年代 —— 奈良時代

● 名稱由來 —— 自胡國傳來的白粉

● 主要用途 —— 畫材

● 顏料・染料 —— 顏料

上羽繪惣的白色顏料，是使用帆立貝貝殼製作的胡粉。

能劇面具也是使用胡粉。

這張郵票是活躍於江戶時代中期至後期的畫師——圓山應舉的《幼犬圖》。畫中幼犬即是胡粉色。

到鉛含有毒性，於是室町時代之後便開始使用富含石灰質的牡蠣殼作為胡粉原料。

而胡粉除了當作白色顏料使用，也可作為其他顏色的底色（打底用）。

日本不少國寶級名畫都運用了胡粉的白色效果，例如桃山時代名畫師——長谷川等伯的《櫻圖》、近代畫家伊藤若沖的《老松白鳳圖》、琳派鈴木其一的《柳及白鷺圖》。除此之外，日光東照宮的唐門也塗滿了胡粉。

胡粉被繪畫大師及建築巨匠們視為珍寶，對日本人的美學意識留下重要影響。

胡粉製作的指甲油無刺激性臭味，透氣性高且快乾。

中世紀之後，蛤蠣、牡蠣、扇貝等貝殼便成為胡粉的原料。

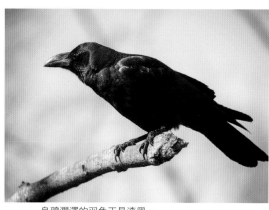

烏鴉潤澤的羽色正是漆黑。

漆黑

しっこく

「漆黑」所呈現的對比印象

像漆一般帶有光澤的黑就是「漆黑」。

漆黑又被稱作「純黑」，給人兩種截然不同的印象。一是幾乎抹煞掉所有色彩的「恐怖」，另一是象徵宇宙無垠空間的極致之「美」。正如「漆黑之髮」的形容，日本人身上普通常見的黑髮及黑瞳，對西方人來說充滿了神秘之美。

在漆黑這個名詞出現之前，日本人就有使用漆的習慣。過去日本武尊上山獵山豬時，將漆木的樹液塗在刀上。據說當他也

印刷色號

C	50	M	50
Y	0	K	100

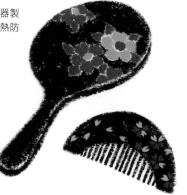

手鏡與髮梳也有漆器製品。而且漆還有抗熱防潮的優點。

● 顏料·染料 —— 顏料

● 代表物品 —— 漆器

● 常用表現 —— 漆黑之髮

● 誕生年代 —— 平安時代

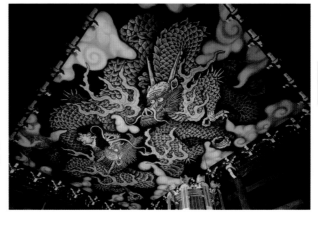

京都建仁寺法
堂的鏡天井畫
《雙龍圖》。
（照片提供：
建仁寺）

將樹液塗在其他物品上時，即是美麗染色工藝的開始。

在我們生活周遭還有另一種代表性的漆黑，那就是寫書法時使用的墨。中國自殷代開始出現製墨文化，漢代時有燃油取煙製作的油煙墨，及燃燒松木取煙製成的松煙墨。日本從平安時代開始製作松煙墨，並因成為寫經的道具而普及各地。現在想來，墨自中國傳來至今已超越千年，而現代的我們，依然持續著「以黑筆書寫」的行為，實在是太不可思議了。「漆黑」這個顏色，可以說在人類歷史的記錄上發揮了極大的作用。

充滿光澤的黑髮在日文中稱為「漆黑之髮」。

書法中使用的墨顏色深黑，墨正是漆黑色。

誕生於京都風景中的顏色

京都被稱為「永遠的都城」。我以顏色來比喻
這些感動人心的風景。大家要不要也試著從風
景想像，創造專屬於自己的顏色呢？

◈ 千本鳥居

　若要以顏色來形容伏見稻荷大社
千本鳥居的風景，那就是鮮紅了
吧。紅色系令人聯想到「血」，是
生命根源之色。鳥居並列而立形成
的「參道」，令人想到嬰兒出生時
通過的「產道」。是嶄新人生或生
命即將開始的一種令人雀躍的紅色
美景。

◈ 鴨川納涼床

　鴨川兩旁有許多餐廳在川上搭建
納涼床（露天席位），讓顧客在享
用美食的同時可以納涼欣賞風景。
鴨川具透明感的水色、百合鷗的
白，還有樹群的綠。當黃昏降臨，
整片風景一同染上夕陽的橘，是一
幅由自然與動物共同演出的京都風
情畫。

◈ 月光銀

以月光為意象的銀色。所謂顏色，一般是指太陽光反射下所看見的色調。若說陽光照射出的顏色是「陽」，那麼月光映照下的色調即是「陰」。柔弱月光映照出的景象總帶著一點性感，朦朧風情也予人安心感受。

◈ 枯山水

枯山水，是指不使用水，而是利用石頭及地形高低來呈現山水的庭園。若有人請上羽繪惣設計一款以枯山水為主題的指彩，那麼應該會是以薄茶或丁子色為基調的顏色吧！這是最符合在靜寂庭園中，重新審視自己的情境之色。

◈ 十五夜

比起現代，在使用農曆的過去，人們跟月亮有著更緊密的連結。據說日本人自古以來就有詠嘆月亮的習慣，而十五夜[注4]正是這樣的日子。正因為在這樣的日本，所以才會誕生《竹取物語》這個故事吧。你的十五夜色，又是什麼樣的顏色呢？

[注4] 農曆八月十五日中秋節。

column②

什麼是
「襲色目」？

平安時代開始的色彩文化「襲色目」。女性會利用不同色彩的布料搭配，為身上的和服帶入季節感。

日本人有透過衣服感受四季，在節，做出多樣顏色搭配。四季的色彩，就這麼被穿上了身。

其次是布料表裏的色調。在「櫻的襲色目」中，裏深紅，表面則罩上一層薄的生絲絹綢。當陽光照射，內裏的深紅隱隱浮現，映照出來的就是櫻色。

最後是經紗及緯紗所搭配出的色調。例如麴塵是「經青緯黃」，萩是「經青緯蘇芳」，當經紗、緯紗以不同顏色交織，布料就會隨著光線呈現不同效果。這種高貴的色調通常使用在天皇的袍服上。

[注5] 和服整體層層疊疊的色調搭配，也就是日本傳統色彩的搭配方法。「表」指上層布料，「裏」是下層布料。

[注6] 平安時代女性貴族的正式朝服。

首先是不同布料搭配的色調。就如同「十二單」[6] 是平安女性的代表一般，女性在身上交疊穿搭了一件又一件的衣服，在不同色彩的衣上交疊襟元、裾等等，透過層層搭配呈現顏色之美。配色又象徵季節，因此會運用植物或風景的色彩。例如春天有「紅梅的襲色目」，夏天有「卯之花的襲色目」，秋天有「朽葉的襲色目」，冬天則有「枯色的襲色目」等。會因著不同季

生活中表現四季的習慣。其中一個就是「襲色目」[5]。「襲色目」又有三個層面，首先是不同布料搭配的色調，其次是布料表裏的色調，再來是分別使用不同顏色在織品經紗及緯紗上的色調。

源自花卉的傳統色

櫻花、梅花、牡丹等，都是源自花卉的傳統色。花卉美麗的色彩，帶給賞花者幸福的感受，相信我們的先人也是這麼覺得吧！傳統色中有許多是取自花的名稱，接下來便為你一一介紹。

紅梅
こうばい

● 誕生年代 —— 平安時代
● 名稱由來 —— 春天裝扮
● 登場作品 —— 《源氏物語》（紫式部）
● 顏料・染料 —— 染料

印刷色號

C	0	M	53
Y	29	K	0

為文學作品增添色彩的春之色

紅梅色的由來是紅色梅花。過去在日本若提起花，指的就是梅花。如今地位即使早已被櫻花取代，但捎來春日氣息的梅花，依然為人們帶來喜悅及希望，充滿喜氣。

如果單說「梅」，一般是指紅梅。但紅梅又以色調的濃淡分為「濃紅梅」、「中紅梅」、「淡紅梅」。以《源氏物語》為首，梅自古即在許多詩歌

及物語中出現。

說到春初之際的「襲色目」，就有「苔紅梅」[1]、「裏陪紅梅」[2]、「紅梅勾」[3] 等配色。由此就可看出眾人是多麼喜愛以紅梅為配色重點。

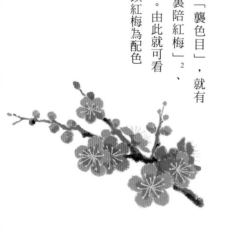

工藝品

使用紅梅色線綁小札枝的鎧甲稱為「紅梅縅」。

[注1] 表紅梅、裏濃蘇芳，象徵紅梅花蕾之色。

[注2] 表紅梅、裏紅色。

[注3] 表紅梅、裏淡紅梅之由濃轉淡的漸層表現。

櫻色

さくらいろ

○ 誕生年代 —— 平安時代
● 名稱由來 —— 櫻花之色
● 喜愛人物 —— 貴族
● 顏料・染料 —— 染料

印刷色號

C	0	M	16
Y	15	K	0

映照日本人心靈的粉紅國花

櫻花原產自中國，自古以來在日本即擁有特殊地位，被稱為「花王」。到了平安時代，只要提到花，指的就是櫻花。

櫻花是日本國花，那柔美粉紅的色彩，自古至今一直撫慰著許許多多日本人的心靈。

櫻花也經常出現在和歌、繪畫等藝術作品中，可見櫻花確實有著感動人心的力量。櫻花盛放激勵人

心，但隨之即向空中舞動散落。多麼絢爛而短暫的生命啊！

對日本人而言別具意義的櫻花色，其中也蘊含了日本人的獨特美學吧！

名所

東京賞櫻勝地——千鳥之淵。每逢賞櫻季總是聚集眾多人潮。

生物

櫻花色的二枚貝（雙殼貝）——櫻貝由於色澤美麗，經常被選用為製作貝殼精緻工藝品材料。



里櫻
さとざくら

山櫻太美
所以有了里櫻色

長春
ちょうしゅん

大正時代流行的
野薔薇之色

里櫻是在村里中由人工育成的櫻花，與山櫻是相對關係[4]。野生的山櫻實在太美，所以才有里櫻這個顏色出現。京都圓山公園的枝垂櫻，是京都人鍾愛的里櫻。樹齡不斷增長的這株里櫻，二十多年前以青春盛放之姿吸引目光，如今則是沉靜幽玄之美。

屬於野薔薇的長春花，顏色是比所謂的薔薇色再暗一點的粉紅。在洋裝文化流行的大正時代，長春色成為流行色，俗稱「old rose」。

這令人略感青春流逝的色名，還有另一個名字「長春」。花如其名，可說是讓人感覺到春天的顏色。

源自花卉的傳統色

40

- 名稱由來 ── 里櫻花瓣之色
- 代表植物 ── 八重櫻、染井吉野
- 顏料・染料 ── 染料

印刷色號　C 0 M 36 Y 31 K 12

- 誕生年代 ── 明治時代
- 名稱由來 ── 長春花之色
- 顏料・染料 ── 染料
- 別名 ── old rose*

印刷色號　C 6 M 52 Y 38 K 0

[注4] 櫻花為園藝品種，山櫻為野生品種，故有相對關係一說。

*注：褪了色的玫瑰，意同英文別名old maid老姑娘。這有趣別名印證了植物長年開花反而日常親切，容易讓人忽略其美好。

秋櫻

こすもす（波斯菊）

誕生年代 ——	明治時代
名稱由來 ——	波斯菊花色
喜愛人物 ——	《一朵花》（今西祐行）
顏料・染料 ——	染料

印刷色號

C 0	M 62
Y 15	K 0

秋日之櫻擁有調和溫潤花色

波斯菊的日本名稱是秋櫻，可讀作「あきざくら」或「コスモス」。正如花名所呈現，波斯菊在秋天會綻放極似櫻花的白色或粉紅花瓣。

秋櫻原產於墨西哥，明治時代時傳入日本。「コスモス」（cosmos）源自希臘語「kosmos」，象徵秩序、調和，或是宇宙之意。相信古時人們一定是從秋櫻花瓣放射狀綻放的姿態中，感受到了秩序、

甚至是宇宙觀的呈現吧！

當夏日酷暑漸緩，肌膚開始感受涼意的秋天到來，映入眼簾的是秋櫻之色。春櫻為陽，秋櫻為陰，大自然的色彩是人們體會陰陽和諧的最佳示範。

風景

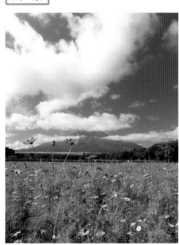

秋天時遍地綻放的波斯菊田。

存在感強大的百花之王

牡丹
ぼたん

中國代表花卉，又稱「百花之王」。

在奈良至平安時代期間傳入日本，是備

受喜愛的襲色目（詳見第三十六頁）。

到了化學染料技術發達、能染出鮮豔色

澤的明治時代以後，牡丹色色名便確立

下來。日語中有種說法：「立如芍藥，

坐若牡丹，行猶百合」，即是用來比喻

女性身段姿態之美。

- ⬤ 誕生年代 ——→ 明治時代
- ⬤ 名稱由來 ——→ 牡丹花之色
- ⬤ 季節 ———→ 春
- ⬤ 顏料・染料 ——→ 染料

印刷色號　C 21　M 84　Y 9　K 0

堅強與矜持
是日本女性的象徵

撫子
なでしこ

秋天七草之一。楚楚可憐卻凜然挺立

的姿態，表現出日本女性的堅強與矜

持，因而有「大和撫子」一詞。

撫子色就是花朵的淡粉紅色，溫柔相

依的溫和色調依然深受現代女性喜愛。

英文名稱「pink」亦是源自花的顏色。

- ⬤ 誕生年代 ——→ 平安時代
- ⬤ 名稱由來 ——→ 撫子花之色
　　　　　　　　（日文名稱「和原撫子」）
- ⬤ 登場作品 ——→ 《枕草子》（清少納言）
- ⬤ 顏料・染料 ——→ 染料

印刷色號　C 0　M 60　Y 0　K 0

躑躅

つつじ

自平安時代起就深受喜愛的春天裝扮代表色

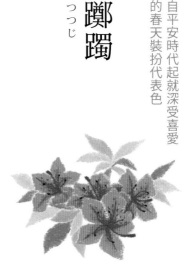

躑躅（杜鵑花）的顏色有紅、白、橘、粉紅等各式各樣，但最具代表性的還是深粉紅色了。

躑躅相關的襲色目有表蘇芳（較深的紅）、裏萌蔥（黃綠），或是表白、裏紅等等，色彩豐富多樣的躑躅也豐富了襲色目的選擇。

- 誕生年代 —— 平安時代
- 名稱由來 —— 躑躅（杜鵑花）之色
- 主要用途 —— 春天裝扮
- 顏料・染料 —— 染料

印刷色號　C 0 M 83 Y 30 K 5

椿

つばき

氣質高雅的東洋薔薇

椿色（山茶花）一般是指深紅色，但如果試著問：「椿是什麼顏色？」也會得到淡紅、白色等其他答案。椿又被稱為東洋的薔薇，綠葉與紅花搭配出氣質高雅的色彩。

椿的高雅色彩與侘寂美學[5]極為相襯，也是茶道中極受喜愛的茶花選擇。

- 誕生年代 —— 江戶時代
- 名稱由來 —— 椿（山茶花）之色
- 登場作品 —— 《草枕》（夏目漱石）
- 顏料・染料 —— 染料

印刷色號　C 24 M 100 Y 55 K 0

[注5] 侘原意為「簡陋」，寂為「寂靜」。侘寂美學由戰國時代的茶道宗師千利休所發揚光大，崇尚簡單，以接受短暫無常和不完美為核心的日式生活美學。

紅
くれない

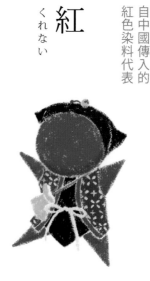

三世紀時自中國吳國傳入的紅花之色。當時日本的染色仍以藍為代表色，因此也以「藍（あい）」來說明染色的行為。吳在日文中讀作「くれ」，從「くれ」傳來的染色技術於是稱為「吳藍」（くれあい），之後漸漸音變為「くれない」。

● 誕生年代 —— 西元前
● 顏料‧染料 —— 染料
● 別名 —— 紅（beni）

印刷色號　C14 M98 Y63 K0

萩
はぎ

代表沉靜的色調
也是和菓子「御萩」的
語源由來

萩也是被記載於《萬葉集》中的秋天七草之一。花期橫跨夏秋兩季，紅中帶紫或白色的花朵顏色令欣賞的人心情愉快。其襲色目為表蘇芳、裏內青，主要被當作秋天的色調使用。

我們所熟悉的和菓子「御萩」（おはぎ）[6]，名稱就是從萩花來的。包覆著糯米糰的紅豆泥顆粒，彷彿是萩花點點綻放的重現。

● 誕生年代 —— 平安時代
● 名稱由來 —— 萩花之色
● 登場作品 —— 《萬葉集》
● 顏料‧染料 —— 染料

印刷色號　C0 M80 Y0 K5

[注6] 御萩又稱牡丹餅，是秋分時吃的日式點心。

杜鵑草（紅紫）

ほととぎす

- 誕生時代 —— 近代
- 名稱由來 —— 杜鵑花之色
- 顏料・染料 —— 料與染料兩種

印刷色號

C	45	M	90
Y	0	K	0

與杜鵑鳥斑紋相似之色

杜鵑草（油點草）的日文讀作「ホトトギス」（hototogisu），也是杜鵑鳥（Little Cuckoo）之意。若指稱的是鳥類，漢字會寫作「杜鵑」、「不如歸」、「時鳥」等等。

杜鵑草是秋天開花的百合科多年草。有人說白色花瓣上有紫紫斑點散落，與杜鵑鳥胸前的斑紋相似，故而命名。

在中國，相傳杜鵑鳥是蜀國望帝的化身[7]，每逢收成之際就會發出「不如歸去」的啼叫聲，因此又被稱為「不如歸」。也因此在上羽繪惣，杜鵑草的花語就是「不如歸去」。

[注7] 望帝對百姓極為愛護，甚至教導如何依據農時耕種。其死後化為杜鵑鳥，每逢清明、穀雨、立夏、小滿，就會飛到田間啼叫提醒百姓耕種，以免耽誤收成。

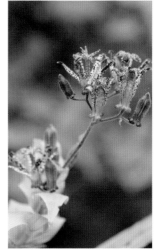

植物

杜鵑花開於夏末至晚秋，為夏天季語。

菖蒲
杜若

しょうぶ・あやめ
かきつばた

- 誕生年代——平安時代
- 名稱由來——菖蒲、杜若花之色
- 登場作品——《奧之細道》（松尾芭蕉）
- 顏料・染料——染料

印刷色號

C	56	M	90
Y	0	K	5

具備藥效的高雅紫色

開於初夏的紫色花卉。菖蒲在日文中可讀作「しょうぶ」或「あやめ」，所指的是兩種不同的植物。「しょうぶ」是里芋科，「あやめ」是鳶尾科，麻煩的是兩者外觀近似到難以分辨。

此外，還有另一種跟菖蒲極為相似的花是「杜若」（かきつばた）。杜若為鳶尾科，先前「群青」中介紹到的繪畫作品——江戶琳派代表畫家尾形光琳的《燕子花圖屏風》，畫的就是杜若。

菖蒲有著特殊香氣，日本端午節時會以菖蒲湯浴身[8]，根莖乾燥後也可當作胃藥使用。菖蒲不僅可用來觀賞，也是在生活中具備多種功效的重要花卉。

[注8] 日本在明治維新後廢除農曆改行新曆，端午節也改為新曆五月五日。菖蒲為日本端午節必備節物，有驅邪避瘟的作用。

植物

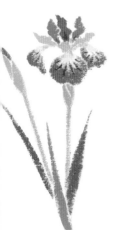

上是菖蒲，下為杜若。兩者十分相似，很難一眼就分辨出來。

菫

すみれ

具療癒效果的安定色調

菫菜最早出現於《萬葉集》，其身影自桃山時代起便經常出現在繪畫作品中。在古代，紫色被視為高貴之色，只有貴族才被允許將紫色穿在身上。生長在野外的菫菜或許稱不上花中主角，但那小巧對稱的紫色花朵卻有著安定人心的力量，受到許多人喜愛。

- ● 誕生年代 ——— 近代
- ● 名稱由來 ——— 菫菜的花色
- ● 顏料・染料 ——— 染料
- ● 英文名 ——— violet

印刷色號　C 65　M 72　Y 0　K 0

桔梗

ききょう

可幫助集中注意力的凜然紫色

秋天七草之一。花朵雖小，花瓣卻是一片一片凜然而立。花色是近紫的藍，或是藍中帶紫，與「群青」有那麼一點相近。

這樣的顏色有助於人們意識直覺、能夠冷靜沉著地思考事物。

- ● 誕生年代 ——— 平安時代
- ● 名稱由來 ——— 桔梗花之色
- ● 登場作品 ——— 秋天裝扮
- ● 顏料・染料 ——— 染料

印刷色號　C 75　M 70　Y 0　K 0

龍膽

りんどう

陽光照射時綻放紫花，沒有光線就輕
輕閉合。規律如一的姿態讓龍膽花被賦
與了「誠實」的花語。

在伊藤左千夫的小說《野菊之墓》
中，女主角便以龍膽花比喻主人翁，
讚美主角的誠實。相信大家都想活得誠
實，成為適合龍膽紫的人吧！

● 誕生年代	——→ 平安時代
● 名稱由來	——→ 龍膽花之色
● 主要用途	——→ 秋天裝扮
● 顏料・染料	——→ 染料

印刷色號　C 65　M 59　Y 0　K 5

楝色

おうちいろ

可驅邪的神祕紫色

「楝」是栴檀這種植物的古名。花期
在初夏，花瓣呈淡淡藤色，所以又稱
「あふち」，據說時間一久就被讀成了
「おうち」。

香甜氣味再加上神祕的紫色，令人感
受到一股神聖力量。在平安時代被視為
可驅邪的花卉。

● 名稱由來	——→ 栴檀的古名與花色
● 喜好人物	——→ 南方熊楠
● 顏料・染料	——→ 染料
● 別名	——→ 樗色（おうちいろ）

印刷色號　C 49　M 51　Y 12　K 0

紫苑 しおん

- 誕生年代 —— 平安時代
- 名稱由來 —— 紫苑花之色
- 喜愛人物 —— 《夜半的寢覺》
- 顏料・染料 —— 染料

印刷色號

C	40	M	40
Y	0	K	30

植物

日本人心中的魅惑之色

在《源氏物語》及平安時代後期物語《夜半的寢覺》等文學作品中出現的小菊花，綻放著淡紫色花瓣。紫苑有時也被讀作「しおに」，自古便深受日本人喜愛，被運用在織物及染物上。

紫色是具有身分地位的人才能穿的喜慶之色，華美色調深受喜愛。清少納言在《枕草子》中也以「あてやか」（同あでやか）代表紫苑之衣。此處的「あでやか」為高貴美麗之意。最近好像也開始有人替孩子取名為「紫苑」。

花期在秋天的紫苑，花朵直徑只有三公分。

藤袴

ふじばかま

顏料・染料	登場作品	名稱由來	誕生年代
染料	《源氏物語》（紫式部）	藤袴花之色	平安時代

印刷色號

C	30	M	40
Y	0	K	10

予人視覺與嗅覺雙重享受的花

秋天七草之一的藤袴（澤蘭），除了有明亮的紫色花瓣，氣味尤其芬芳，過去經常被拿來作為香袋使用。過去在河岸邊經常可見到野生的美麗藤袴，近年卻愈來愈少見到，還被日本環境省指定為瀕危物種。

如此珍貴的藤袴，目前在京都市西京區的大原野還可以見到。每當秋天來臨，多達上千株的野生藤

袴在大原野盛開，淡紫色花朵及清涼的綠草共同交織出大自然的美景。濃郁芬芳氣味更吸引了自南方渡海來到日本的大絹斑蝶（又名青斑蝶）。你是否也想打開五感親身感受呢？

文學

《源氏物語》第三十帖的卷名即是藤袴。（國立國會圖書館電子資料）

萱草色

かんぞういろ

- 誕生年代 —— 平安時代
- 名稱由來 —— 萱草花之色
- 主要用途 —— 服喪
- 顏料・染料 —— 染料

印刷色號

C	0	M	48
Y	95	K	0

告訴我們該捨棄什麼的顏色

萱草是百合科的多年生草本植物，到了夏天只會綻放一日，開出橘色或帶著點黑色的大花。別名是「忘憂草」[9]。萱草色曾在《今昔物語》、《源氏物語》等古典文學中出現，卻又被稱為是招致惡事壞運的「醜草」（嫌惡之草），平安時代被使用在葬禮等儀式上。

雖然萱草色被視為凶色，但其濃郁的橙色也象徵

印度傳統醫學阿育吠陀（Ayurveda）概念中的第二脈輪（Chakra），對應著人體的下腹部。下腹部是排除廢物之排泄器官所在的位置，教導我們捨去自己現在不需要的東西。當你感覺煩惱，或許可以一邊欣賞萱草色，一邊跟自己對話。

[注9] 萱草另一俗名為金針花。

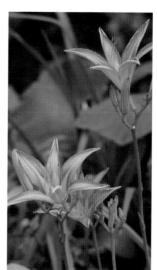

萱草的嫩芽稱為芽甘草，可食用。

植物

金木犀

きんもくせい

- 名稱由來 —— 金木犀之色
- 代表食物 —— 花茶
- 顏料・染料 —— 染料

印刷色號

C	0	M	41
Y	74	K	0

飄散香甜氣味的秋色

常見於庭園的金木犀原產自中國。金木犀色即是由花而來，或許可以說是一種帶點黃的橘色。不過分華麗的高雅相當惹人喜愛。

金木犀迷人之處在於其花瓣小巧，美麗又芬芳。當時序入秋，有時走著走著就有股香甜氣息撲鼻而來，讓我們知道金木犀正在盛放。

花語是「謙虛」與「高雅之人」。金木犀將秋日主角讓給紅楓，以有品格的顏色及香氣吸引人們，訴說著一種高雅的謙虛。

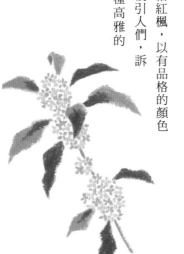

金木犀在江戶時代傳入日本，是人氣極高的庭園樹。

植物

田山花袋*在代表作《田舍教師》中有這麼一段敘述。「庭院中的金木犀迎著風將熟悉的香氣送進古老寺院。」（新潮社文庫）

文學

*注：日本小説家。早期作品充滿浪漫氣息，後成為日本自然主義文學的代表人物。

向日葵

ひまわり

- 誕生年代 —— 大正時代
- 名稱由來 —— 向日葵花色
- 登場作品 —— 《向日葵》（梵谷）
- 顏料・染料 —— 染料

印刷色號

C	0	M	27
Y	88	K	0

夏日代名詞的絢麗黃色

聽到「ひまわり」這個名字，讓人感覺應該是出自日本大和古語[10]。不過由於花的姿態就像把臉向著太陽拉長身子一般，因此漢字寫作「向日葵」，是誕生於近代之後的新色。

向日葵又稱「日輪草」，英文是「sunflower」（太陽花）。事實上，向日葵幾乎不會向著太陽開花。之所以會有這個說法，或許是因為向日葵的花莖有兩公尺高，而盛開在最頂處的鮮黃花朵，看起來彷彿就像是另一個太陽。

梵谷（Vincent van Gogh）的著名作品《向日葵》中，以藍色背景襯托鮮豔黃花，對比色調非常美麗。

[注10] 非漢語或外來語的單純日語。

名所

圖為賞向日葵的名所，新潟縣津南的向日葵花田。七月下旬至八月中旬是最佳賞花時期。

植物

向日葵的種子營養價值高，人類也可食用。看起來是不是就像鼓著臉頰的可愛花栗鼠呢？

女郎花

おみなえし

- 誕生年代 —— 平安時代
- 名稱由來 —— 女郎花之色
- 主要用途 —— 秋天裝扮
- 顏料・染料 —— 染料

印刷色號

C	2	M	0
Y	90	K	0

女郎花根部可煎
煮成藥，具利
尿、解毒功效。

食物 ——

文學 ——

就連美女也不敵的美麗顏色

女郎花是秋天七草之一。作為傳統色，也是襲色目的一種，運用在織布上則是「經青緯黃」。若說同屬黃色系的山吹是溫暖的黃，那麼女郎花應該可說是帶有涼感的黃吧！山吹是春天的黃，女郎花是秋天的魅力。

黃，各有其不同風情。

有一說表示「おみな」指稱美麗女子，「えし」則有壓制之意。換言之，女郎花之美遠勝過美麗女子。那鮮明透亮的黃，擁有任何美女都難以匹敵

《宇津保物語》中有女郎花色一詞出現。「若やかなるをみなへしいろの下襲を着よ」，意即「若想顯得年輕，就穿女郎色的下襲*」。（國立國會圖書館電子資料）

*注：「束帶」是平安時代以來朝廷男性的正裝，「下襲」則是束帶裝扮時穿在「半臂」下的內衣，特徵是後方有長長拖地的下裾。

油菜花
なのはな

鼓舞人心的明亮黃色

「油菜花田裡夕陽薄暮」。只要聽到童謠《朧月夜》的這段旋律，相信不少人腦海中都會浮現朦朧月光映照在黃色油菜花上的畫面吧！

明亮的黃色可以振奮人的心情，只要穿上油菜花色，感覺一整天都會雀躍不已。

- 誕生年代 —— 近代
- 名稱由來 —— 油菜花之色
- 代表物品 —— 油菜花田
- 別名 —— 菜種色

印刷色號　C3 M19 Y96 K0

雪柳
ゆきやなぎ

如純潔少女般的純白

初春來臨時綻放潔白如雪五片小巧花瓣的雪柳。《枕草子》中這麼說道：「なにもなにも小さきものは皆うつくし」（中譯：無論什麼，凡是小巧就是美麗）。這裡的「うつくし」是指「可愛之意」，表示討人喜愛。雪柳那小巧潔白的花瓣，確實可以令人聯想到純真無瑕的可愛少女。

- 誕生年代 —— 雪柳花之色
- 主要用途 —— 春天裝扮
- 顏料‧染料 —— 染料

印刷色號　C0 M3 Y3 K0

卯花色

うのはないろ

- 誕生年代 —— 奈良時代
- 名稱由來 —— 卯花之色
- 登場作品 —— 《萬葉集》
- 顏料‧染料 —— 染料

印刷色號

C	1	M	0
Y	4	K	2

蘊含極大可能性的純粹白色

別名「空木」的卯花（溲疏），會開出一串串的小巧花朵。卯花色就像花瓣的顏色，是純粹的純白色。名稱的由來，據說是因為在卯月（農曆四月）開花之故。

「卯」也有「初」、「產」之意，象徵著一年的開始或新生命的誕生。嬰兒那未經世故、沒有一絲烏雲的純粹，或許也可詮釋為充滿各種可能性、可

以染成各種顏色吧！

附帶一提，「卯花」一詞用來指稱食物時，指的是豆渣，又被稱為「雪花菜」。會有這樣的說法，是因為顏色與卯花的純白色相近。

風景

卯花綻放的月夜，稱之為「卯花月夜」。

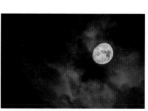

植物

代表初夏的風情詩。卯花綻放時的白色，被比喻為海浪、白雲、月亮等。

column③

上羽繪惣 創造的
新日本色彩

日本現存最古老的顏料舖‧京都「上羽繪惣」
（Ueba Esou）。上羽繪惣在承繼自古流傳至
今之日本人色彩美學的同時，也開創出帶有現
代新感覺的京色。

上羽繪惣第十代　石田結實

顏色所傳達的大和之心

日本被豐富自然所包圍，風景中收集了所有顏色。綠蔭樹海、清川的潺潺流水、藍綠色海面、金黃色飽滿稻穗、茜色夕陽……。除此之外，四季交織出的獨特光線，更讓顏色濃淡淡明暗呈現微妙變化。日本人自古以來即培養出留意色調微妙差異，感受顏色情緒的感性。

正如本書所介紹的，在日本有許多色名存在。例如代表色之一的「藍」，光是藍色，即可依藍染次數細分為「瓶覗」、「淺蔥」、「縹」、「藍」、「紺」……等不同色名。就像這樣，對於極細微的顏色差異，也要感受其情緒、用心愛護，並在命名中表現。或許這就是擅長感受自然及細微心情的日本人DNA，讓我們自然而然這麼做的吧！

顏色會影響心情

我們眼中所見一切都擁有顏色，而顏色也幫助著我們。因為顏色，我們得以認識眼前的事物。此外，當看著美麗顏色，人們感覺被療癒、心境也變得溫柔平靜；當看著鮮豔顏色，感覺充滿能量、活力十足。顏色可以影響心情，也有讓人感覺幸福的力量。

隨著文明進步，人們開始可以自由運用色彩。自從發明出染料及顏料，所有物品都能加入色彩。再者是服飾與彩妝，現代更發展出指彩（指甲油）及染髮技術，就連我們自己本身，也能隨心所欲地妝點外在。當自己身上與周邊物品都是讓自己感覺自在的顏色，做起事來就會更有動力。

色名中的言靈

上羽繪惣長久以來持續專研並發揚日本之色。除了繼承傳統色彩，更有配合時代所打造出的原創新色。原創新色是依據現代人的感覺、喜好，融入潮流後所設計出的顏色。開發新色之外，對於色名，我們也有所堅持。因為我們相信顏色的名字裡有所謂的「言靈」⑪存在。顏色帶給我們的不僅止於視覺感受，還有色名，也影響著顏色的形象。

傳統色的每一個顏色都有其獨特意涵。例如「猩猩緋」這種深紅色，意象即來自於傳說生物「猩猩」的血色。光聽到名稱的由來，便足以想像紅色所代表的生命力。

就像這樣，我們不僅對顏色本身有所堅持，連同

色名也相當講究。再次讓人感受到日本人心靈的敏感纖細。

上羽繪惣所新創的現代色，也各自有著誕生的故事與上羽繪惣的期盼。

例如「水藤」（詳見第三十六頁）是帶有藍色的淡淡紫色。在名稱中加上「水」字，是因為想呈現出藤花美麗綻放當下，那種新鮮水潤的色澤。

另外還有「草莓牛奶」（詳見第六十二頁），是想像在鮮紅欲滴的草莓上，淋上滿滿香甜煉乳的情景所設計出的柔和色彩。我們希望從小孩到大人，無論任何人都能感覺親近，透過此色感受到溫暖、幸福，還有愛。

現代生活的應援色

在過去的時代，有些顏色被禁用，有些顏色受限於身分地位而無法選用。而現在已經是可以自由運用色彩的時代。另一方面，或許因為選擇太多，人們反而不知該如何選擇，也有人無法察覺自己需要的顏色。首先，可以透過自身喜愛的事物來培養洞察力及觀察力。藉由感受顏色的纖細度、風情，還有色彩之間的調和，一定可以啟發我們的感性。

現代生活忙碌不已，我們由衷盼望傳統色，以及由傳統色衍生發展出的現代色，可以在生活中為現代人打氣加油，希望有更多的人，因為有了色彩而蓬勃發亮。

[注11]日本文化中的言靈思想，是深信語言有靈魂存在，具有神秘力量。

陽光色

ようこういろ

溫柔和煦的太陽之光

陽光如文字所示，即太陽的光。就像太陽從天空照射下來的光那般溫暖，彷彿是守護地球上所有生命的溫柔顏色。讓人感受到溫度的橙色，就像是春日的太陽。閃閃發光的色澤就像是撒上了金粉一般，提醒著花兒開放、呼喚著冬眠中的動物，為人們預告新生活的開始。

這個顏色之所以令人感覺懷念，或許是因為想起當自己還是孩子時，光是看到太陽高掛空中就會雀躍不已的心情。看著陽光色，應該都會讓人回憶起曾

經在陽光下玩到筋疲力盡的歡愉童年，溫暖了人們的心。

陽光色的神秘力量

例如日本神話中的天照大御神（又稱天照大神）、希臘神話中的阿波羅（Apollo）、埃及神話中的拉（Ra），世界各地的神話當中，幾乎一定都有一位掌管太陽之神。太陽為大地賦予生命，被視為能量象徵而備受崇拜。若能看見陽光色，或在身上妝點陽光色，想必就能獲得力量，積極向前地度過每一天。

桃花

ももはな

帶來春天氣息的少女般顏色

比起櫻花，桃花早了那麼一點時候盛開。櫻花綻放宣告時序正式入春，桃花則像稚氣未脫的少女，帶著春天而來。雖然桃花的粉紅較櫻花更重，但不過於華麗，就像是個青春少女。桃花也是三月三日女兒節時絕不能少的花卉，適合推薦給想永保女孩感的女性。山梨縣笛吹市等地，為著名的桃花名所。

▲桃花色和服給人青春少女印象。

雲母桃

きらもも

彷彿在陽光中閃耀的桃花

閃耀著銀色珠光的桃色，帶有透明感，可同時享受可愛桃色及閃耀的銀色珠光。

在象徵春天的桃色中加入隨光線反射閃耀的雲母，彷彿感受到春日暖陽，心情歡喜雀躍。

在冬天尚未離去仍帶寒意的時期，若率先擦上這個顏色，或許就能將活力感染給周遭人們。

草莓牛奶
いちごみるく

幸福感滿滿的溫柔可愛顏色

彷彿鮮紅草莓與牛奶調和而成的顏色，令人聯想到淋上滿滿香甜煉乳的草莓。其溫柔的色彩或許能讓人感受到溫暖、幸福感與愛。

顏色與紅梅白相似，但草莓牛奶少一點白，再多帶點紅色。無關乎年齡，當想表現甜蜜可愛的自己時，請試試這個顏色。

桃真珠
ももしんじゅ

擁有多變風貌的桃色

兼具珍珠般高雅，與清新的桃色光芒。珍珠反射出的彩虹光，隨著不同角度與光線呈現或紅或紫的豐富顏色變化，令人著迷。這些變化似乎也在說著，色彩也是光線。

珍珠是大海的寶石，代表著健康、富貴、長壽、純潔。帶點淡淡桃色的珍珠，相信能為女性帶來幸福純潔的力量。

紅梅白

こうばいびゃく

淡淡紅梅般的豐麗之色

擁有淡淡紅梅般的纖細柔美之色。除了可感受到女性的溫柔特質，清爽印象中又透露出女人風情。

在提到顏料時，白色讀作「びゃく」，為了想傳達這個顏色的巧妙與讀音，所以取了「こうばいびゃく」這個名字。

紅梅白是以海棠色這個深粉紅系的顏色為基底。

在中國有「海棠春睡」的故事。唐朝玄宗皇帝詔楊貴妃，但見貴妃仍在濃濃醉意中，笑著說：「豈妃子醉，直海棠睡未足耳」[12]。海棠意指楊貴妃，形容美人醉而入眠，酒後未醒身軟無力的嬌美模樣，想來還真是嬌豔動人。

充滿女性韻味的裝扮

將將海棠色調淡，賦予溫和感後即成為紅梅白。

看著紅梅白，能讓人感受到女性本來的溫和與母性特質。

清少納言的《枕草子》在談及「絕佳之物」時這麼說。「說到了花，不管花色或濃或淡，都是紅梅最美。」只要穿上這個顏色，想必會更添女人味吧！

要不要試著在春天裝扮當中運用看看呢？

[注12] 妃子一醉，就睡成像海棠花似的。

水桃

みずもも

與櫻貝相似，具透明感的顏色

帶有透明感、像桃子一樣的色彩。在此，「水」即「透明」之意。

顏色雖然夢幻，一旦穿上就很襯膚色。塗在指甲上彷若櫻貝一般。古代中國傳說桃子具有驅邪力量，若想運用這個特點而使用水桃色，也是不錯的。希望所有女性都能試試這款溫柔中帶著乾淨清爽感受的顏色。

水藤

みずふじ

讓人聯想到水面上藤花倒影的淡紫色

帶有透明感的藤色。藤色特有的、帶著藍的清透淡紫，既溫柔又清涼。讓人聯想到倒映在水面上的紫藤花。

提到賞藤花的名所，最近有名的是栃木縣的足利花卉公園。美國CNN電視台的採訪介紹，讓足利花卉公園在海外也極具人氣，當中最吸睛的就是樹齡一五〇年、占地一千平方公尺的大藤棚。

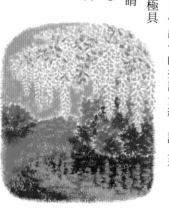

藤紫白

ふじむらさきびゃく

光看就感覺療癒的淡雅紫色

在聯想自藤花的美麗紫色中加入白色。光看著就感覺放鬆，適合想緩解疲憊的人們。

藤原家由來的花藤，是平安時代貴族女性不可或缺的顏色，崇高氣質對武將來說也深具魅力。

「藤」也是藤原氏的家紋，是日本人喜愛的花卉。與藤結合的紫色色調具有崇高的身分地位。不僅在關西有人氣，關東的女性尤其喜愛這個顏色。

顯現成熟女性氣質

不僅是和服，藤紫白也可運用於現代的服裝搭配，予人一種矜持又魅惑的印象。有時還帶有那麼一點酷味。

服裝的色彩除了會給人不同印象，同時也能改變自身心情。若想讓心情沉靜、希望得到放鬆，那麼請試試這個顏色。

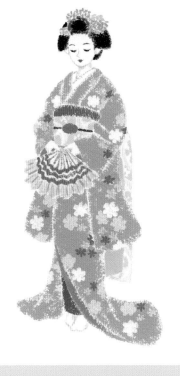

薄荷冰
ミントアイス

適合夏日的清爽冰色

就像冰淇淋店裡常見、充滿清涼感的薄荷冰淇淋的顏色。看著這款白色較重的藍綠色，彷彿口中又嚐到了那股香甜清涼的氣息。

充滿夏日氣氛的顏色與夏天服飾特別搭配，在此特別想推薦的就是浴衣了。除了可搭配必備的藍染浴衣，白、紅、黃、紫等顏色也很適合。可以試試將薄荷冰色運用在指彩或小物上，盡情享受夏天。

穹蒼藍
おそら

清澈青空的顏色

就像是孩子繪畫作品中常見的那種清澈的穹蒼藍。所有美好記憶裡的天空，應該都是這樣的顏色吧！此色令人聯想到大自然的強勁藍色，蘊含著希望、悠久、和平等力量。當感覺沒精神時，試試使用一點穹蒼藍，它幫助恢復活力的效果，說不定可以帶你突破難關。

要不要也試著感受天空色與穹蒼藍的不同呢？

芭娜娜
バナ

充滿能量的活力黃色

營養滿點的香蕉，是充滿能量的黃色。黃色是所有色彩中最明亮飽和的顏色。那純粹的黃，讓人預感到生活似乎會有新的開始。

香蕉富含食物纖維、維生素、鉀、多酚等多種營養素，在健康及美容上，都是適合多多攝取的水果。以顏色來說也是一樣的喔！

緋銅色
ひどういろ

讓純銅更顯美麗的職人技術

緋銅色，是將研磨後的純銅高溫加熱後所呈現的鮮明暗紅色。銅的原色加上職人的純熟技術，為金屬創造出美麗的彩度。純銅是柔軟的金屬，容易與其他金屬熔融，變化出不同質地與色調的合金，經常被使用在金工技術上。

堅強、高貴、氣質、洗鍊兼具的緋銅色，當想提升自身的女性氣質時，不妨試試這個顏色。

扶桑花

ぶっそうげ

說到南國就想起扶桑花

說到南國，首先想到的就是扶桑花。扶桑花多生長於世界的熱帶及亞熱帶地區，花色豐富多樣，諸如紅、黃色、橙色、粉紅、白色等。但在我們想像中，一般還是以帶有粉紅的深紅色扶桑花為主。

扶桑花在日本稱為「ハイビスカス」，種類相當多。若要嚴格歸類為一種，指的就是錦葵科木槿（扶桑）屬多年生常綠灌木植物。

有一說認為，扶桑花原產自中國及印度洋諸島，但實際不明。在日本關於扶桑花的最早記載，則出現在江戶慶長年間。

馬來西亞國花，蘊含意義的五花瓣

對日本人來說，扶桑花就等於沖繩，不過沖繩縣的縣花卻是刺桐。一九六〇年馬來西亞第一任首相東姑・阿布都拉曼（Tunku Abdul Rahman）將扶桑花訂為國花，扶桑花也因此獲得人民喜愛。五片花瓣分別代表馬來西亞的國家原則，即「信奉上蒼」、「忠於君國」、「維護憲法」、「尊崇法治」、「培養德行」，紅色則象徵勇氣。

扶桑花也是相當受歡迎的園藝用觀賞植物，只要室內溫度管理適當，就算不在溫暖地區也能順利栽種。這個顏色彷彿就像是對著太陽說：「看看我吧！」

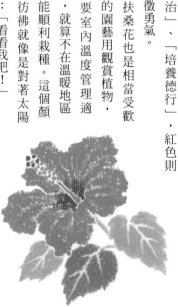

源自植物的傳統色

說起植物的顏色，就是綠了吧！然而就算是一個綠字，在傳統色中又可區分為各式各樣不同的綠。除了綠色之外，其他取名自植物的傳統色還有黃、茶、紫等顏色，非常豐富。

木賊色

とくさいろ

- 誕生年代 —— 平安時代
- 名稱由來 —— 木賊莖之色
- 主要用途 —— 冬季和服
- 顏料・染料 —— 染料

印刷色號

C	58	M	0
Y	50	K	50

平安時代長者身上常見之色

木賊也寫作「砥草」，是木賊科植物。木賊的莖非常硬，可用來研磨刀具等，故有此別稱。木賊亦曾出現於《源氏物語》，是自古就有的染料色名。

木賊色指稱較深之綠，相傳是年齡較大的長者所穿的「狩衣[注1]」常用之色。

一提到木賊，如果是日本東北地方的人，腦海中應該都會浮現福島縣的木賊溫泉吧！據說此溫泉在

距今約一千年前被發現，被視為是會津的秘境溫泉，當時溫泉四周有茂密木賊群生，故得此名。潺潺清流聲搭配上撫慰人心的綠，彷彿可以淨化人的身心。

[注1] 原先指狩獵時所穿的便衣，平安時代為公家穿的便衣，鎌倉時代為祭典中神官穿的服裝。

名所

名稱源自木賊的福島縣木賊溫泉。照片中的瀑布位在溫泉附近，相傳神社使者的蛇會在此淨身，因此被稱為蛇瀑布。

葵綠
あおいみどり

德川家三葉葵
那充滿威嚴的深綠

葵葉般的深綠色。屬於夏天的襲色目，表淡青、裏淡紫，相傳在平安時代特別受到喜愛。在京都，每年五月都會舉辦「葵祭」[2]。祭典中的轎簾、牛車、勒使及供奉者衣冠上，都會裝飾葵綠色的雙葉葵。

[注2]京都三大祭之一，另有七月祇園祭、十月時代祭。

- ● 名稱由來 ——→ 葵葉之色
- ● 愛好人物 ——→ 德川家
- ● 顏料・染料 ——→ 染料

印刷色號　C 49　M 0　Y 24　K 40

苔色
こけいろ

淡泊中的沉靜綠色

苔色，就像苔蘚的顏色，是一種沉靜的深綠。若帶入禪的思想，就像是以足利義政的禪寺「銀閣寺」為代表的東山文化，必須有枯淡色彩來襯托一般。吸滿水分的苔在光線下呈現一致的綠，帶有深度的沉靜苔色，是這個時代文化的象徵之色。

- ● 誕生年代 ——→ 平安時代
- ● 名稱由來 ——→ 苔蘚之色
- ● 顏料・染料 ——→ 染料

印刷色號　C 43　M 25　Y 100　K 39

海松色

みるいろ

- 名稱由來 ── 海藻類海松之色
- 喜好人物 ── 武士、文化人
- 主要用途 ── 祝儀*
- 顏料・染料 ── 染料

*注：婚禮等祝賀儀式，亦作表示心意的禮金之意。

印刷色號

C 66	M 55
Y 83	K 0

平安詩歌中詠嘆的「みる」

海松是海藻的一種，生長在潮間帶的岩石上。

海松色也曾出現於《萬葉集》，是自古就有的傳統色，是清澄的黃綠。海松色同時也是襲色目的一種，表萌蔥、裏青，或是表黑萌蔥、裏白。

海松讀作「みる」，與日文「見る」（看之意）的讀音相同。除了《萬葉集》，也經常在平安時代的詩歌中出現，可見是當時常見的海藻。海松不只是人們喜愛的顏色，也是受歡迎的食物。

江戶時代曾流行一種時髦的茶色稱為「海松茶」，是一種在海松色中加入茶一般的、風雅的傳統色。

食 物

海松貝。由於部分貝肉露出在貝殼外，看來就像正吃著海松一樣，因此有另一個名稱「海松食」（みるくい）。海松貝也是常見的壽司食材，貝肉經熱水川燙過後呈現淡淡的橘色。

草
くさ

貓柳
ねこやなぎ

綠為草之色。「草」雖然可以代表所有的綠，但傳統色中的「草」，指的是略暗的黃綠色。

江戶時代隨筆作品《守貞謾稿》提到，草色在江戶後期廣為流行。文明開化之後，易與其他顏色搭配的草色，也深受時髦人士喜愛。

貓柳是銀柳的別名。春初綻放的銀柳，花穗上包覆滑柔白毛，在陽光下看來就像是一隻小貓咪，故稱「貓柳」。

貓柳又可稱為「狗子柳」（エノコロヤナギ），「狗子」（エノコロ）為幼犬之意。想像一下銀柳在雪中綻放的顏色，還真像幼犬可愛的尾巴呢！

● 代表食物 ──── 草餅
● 常用表現 ──── 草青（季語）
● 別名 ──── 草葉色
● 英文名 ──── grass green

印刷色號　C 75　M 33　Y 64　K 40

● 名稱由來 ──── 銀柳花穗之色
● 顏料・染料 ──── 染料
● 英文名 ──── sallow green

印刷色號　C 15　M 10　Y 45　K 0

柳

やなぎ

- 誕生年代 —— 平安時代
- 登場作品 —— 《源氏物語》（紫式部）
- 主要用途 —— 春天裝扮
- 顏料・染料 —— 染料

印刷色號

C 38	M 17
Y 87	K 0

帶點神祕感的大人綠

日本在平安時代便存在許多與柳相關的色名。

柳、面柳、黃柳、青柳、花柳、柳重等皆是襲色目；柳染、裏柳、柳煤竹、柳茶、草柳茶、柳鼠等，則使用在織物及染物上。柳色以各種形式豐富著人們的生活。

柳的嫩綠隨春風輕柔擺動。時間在柳樹擺動間稍縱即逝，讓人從視覺中感受到無常，或許這就是先

祖們想透過柳樹傳達給後人的吧！

此外，「柳腰」也用來形容女性迷人柔軟的纖細腰部。柳色同時也令人感覺神秘，似乎也是一種帶有魅惑力量的綠。

植物

提到柳，指的是日本一般常見的垂柳。春天到來時，柳樹就會開花。

諺語

柳の下にいつもど
じょうはおらぬ

中譯：柳樹下不一定常有
泥鰍

解說

意即就算曾經幸運，也不能心存僥倖認為可以再用同樣方法獲得幸運。

青朽葉

あおくちば

- 誕生年代 —— 平安時代
- 名稱由來 —— 夏天青葉枯朽之色
- 登場作品 —— 《枕草子》（清少納言）
- 顏料・染料 —— 染料

印刷色號

C	8	M	0
Y	80	K	35

凋落不久的葉子顏色

所謂朽葉，是形容葉子開始枯萎之色的色名。過去的日本人不僅懂得欣賞茂盛之綠，對於落葉也能感受風情。據說在平安時期就誕生了近五十種朽葉色，例如青朽葉、黃朽葉、赤朽葉等。

夏天離去，時序漸漸入秋。透過隨四季流轉巧妙變換的葉色，先人教會我們體會世間森羅萬象的無常與美麗。

在為數不少的朽葉色中，青朽葉是剛落下不久、綠色最為鮮明之色。預告著夏天離去、秋意漸濃，萬物都要開始為寒冷冬日做準備。這個顏色令人略感寂寞，卻也昂然挺立迎向未來。

食物

英文名為橄欖黃（olive yellow），是料理及調酒時不可或缺的橄欖果實的顏色。

若葉

わかば

- 誕生年代——明治時代
- 名稱由來——新鮮若葉之色
- 主要用途——畫材
- 顏料・染料——顏料與染料兩種

印刷色號

C	38	M	4
Y	79	K	0

滿滿的爽快能量

若葉是充滿年輕感覺的水嫩綠色，表現出入夏前的葉色。若葉也是夏日季語，直到近代才成為色名。天然礦物顏料中也有若葉色。

與若葉類似的傳統色有若草、若竹、若苗、若綠、若菜等，都是自古就備受喜愛的顏色。相信這些剛剛冒出頭的新芽，也觸動了日本人心中的歡欣及喜悅。

風景

若在五月間走入森林，應該可以欣賞到一片若葉色的風景。

若葉是充滿力量、感覺爽快的綠色。隨著年齡增長，我們更希望身心都能如若葉般，常保神清氣爽。

萌黃
もえぎ

感受到成長的
稚嫩色彩

英文的「green」，同樣也有成長之
意。萌黃綠是不是讓你感受到生命初
始，即將迎向成長茁壯之充滿生命力的
躍動感呢？在《平家物語》中，年輕武
將就是穿著萌黃色鎧甲登場。

萌黃也寫作「萌木」及「萌蔥」，另
有一個讀音是「もよぎ」。

- 誕生年代 ── 平安時代
- 主要用途 ── 春天裝扮
- 顏料・染料 ── 染料
- 別名 ── 萌木、萌蔥

印刷色號　C 38　M 0　Y 84　K 0

若苗
わかなえ

對賜予稻米的神明
表達感謝之意

春田插秧可說是日本人原風景之一，
若苗色即源自稻田剛插完秧的秧苗。
「若苗」及「苗色」都是夏天的襲色
目。若苗的裡外皆是淡淡木賊色，苗色
為外淡青、裡黃。兩色名各自誕生在不
同時代，但同樣都表現了對神明賜予稻
米的感謝之意。

- 誕生年代 ── 平安時代
- 名稱由來 ── 剛插完秧的秧苗之色
- 登場作品 ── 《源氏物語》（紫式部）
- 顏料・染料 ── 染料

印刷色號　C 23　M 1　Y 91　K 0

常磐色
ときわいろ

充滿長青樹能量的
大自然之色

日文「常磐」，意謂「如岩石般永恆不變」，用來指稱松木、杉木等長青樹的葉子顏色，是祈求長壽與繁榮的傳統色名。兵庫縣六甲山，是欣賞常磐色風景的一處勝地。從電車內眺望的風景堪稱一絕，當滿山常磐色被抹上初春紅霞，更是美到令人忘了時間。

- 誕生年代 —— 平安時代
- 名稱由來 —— 青樹綠葉之色
- 主要用途 —— 長生不老的象徵
- 顏料‧染料 —— 染料

印刷色號　C 69　M 0　Y 100　K 38

青竹色
あおたけいろ

予人較若竹色
安靜沉穩的印象

跟若竹色相比，是再綠一些、給人安靜沉穩印象的顏色。以竹為主題的顏色有煤竹、老竹等等。當有這麼多顏色被用來表現竹子的各種狀態，可想而知，竹子之色確實有安定日本人心靈的力量。若能在初夏時節探訪京都嵐山的竹林，相信你就能體會。

- 誕生年代 —— 江戶時代
- 登場作品 —— 《竹》（萩原朔太郎）
- 顏料‧染料 —— 染料
- 別名 —— malachite green

印刷色號　C 73　M 10　Y 58　K 0

若竹色

わかたけいろ

象徵未來希望的淡綠色

所謂若竹，是指當年剛生長出來的幼竹，又稱為新竹或今年竹。若竹色是當竹子外皮完全脫落，竹桿向上抽高生長時所呈現出的黃綠色。

生長快速的竹子是生命力的象徵。若竹色淡淡的綠，令人感受到一股必須要快速成長的堅定信念。

- 誕生年代 ── 明治～大正時代
- 名稱由來 ── 幼竹般的顏色
- 主要用途 ── 和服
- 顏料·染料 ── 染料

印刷色號　C 55　M 0　Y 49　K 0

蓬

よもぎ

食藥兩用的春天清爽綠

蓬色是夏季的襲色色目，每到春天，日本各地都有蓬草生長。

蓬草可以做成蓬草餅[3]食用，其解毒功效也被當作治療畏寒症、腹痛等的藥物來使用。蓬色為日本人帶來幸福與健康，自古以來即常伴在人們左右。

[注3] 又稱草餅、艾草餅。跟台灣常見的草仔粿相似，都是以糯米和草葉混合製成，具有綠色外皮的麻糬類點心。

- 誕生年代 ── 平安時代
- 名稱由來 ── 蓬草葉之色
- 代表物品 ── 蓬餅
- 顏料·染料 ── 染料

印刷色號　C 47　M 0　Y 83　K 40

亞麻色
あまいろ

誕生於和魂洋才時代的
髮色形容詞

亞麻纖維之色。亞麻是亞麻科一年生草本植物，而亞麻種子所萃取出的亞麻仁油是優質的不飽和油脂。顏色是帶點黃的淺咖啡，誕生於文明開化後西歐文化大量傳入日本的「和魂洋才」[4]時代。恰如德布西（Debussy）作品《亞麻色頭髮的少女》，在西方，亞麻經常被用來形容淺金的髮色。

● 誕生年代 —— 明治時代
● 名稱由來 —— 植物亞麻之色
● 常用表現 —— 亞麻色頭髮
● 顏料‧染料 —— 染料

印刷色號 C 16 M 32 Y 47 K 0

早蕨
さわらび

春天到訪的
早蕨嫩芽之色

「早蕨」指的是剛長出嫩芽的蕨之色。作為色名不算有名，但多數人應該都知道餐桌上常見的綠色蕨菜吧。那是一種帶點微黃的古樸濁綠色。

早蕨同時也是春天的襲色目，顏色為表紫、裏青。

● 誕生年代 —— 平安時代
● 名稱由來 —— 幼蕨之色
● 登場作品 —— 《古今和歌集》
● 顏料‧染料 —— 染料

印刷色號 C 8 M 0 Y 80 K 50

[注4] 和魂洋才是明治維新時期的一種思想，由思想家佐久間象山所提出。「和魂」指大和民族精神，「洋才」則是西洋文明科技，意即鼓勵民眾在學習西方文化的同時，也必須保留日本傳統。

藤黃

とうおう

- ● 誕生年代 —— 奈良時代
- ● 代表物品 —— 春慶塗*
- ● 顏料・染料 —— 顏料
- ● 別名 —— 雌黃、ガンボージ

*注：漆器的一種，在木製品上先以黃色或紅色上色，再塗上透明的清漆，以展現木紋的自然美感。

印刷色號

C	0	M	9
Y	90	K	5

日本畫家喜愛的有味道的黃色

藤黃原產自東南亞，是金絲桃科（Hypericaceae）常綠喬木。藤黃在日本傳統色中屬於古樸有味道的黃，是經常被選用的日本畫色彩。

藤黃顏料來自割開藤黃樹皮後流出的樹脂，販售顏料的商人與職人稱之為「ガンボージ」。作為顏料販售時，一般會把樹脂液乾燥成塊狀，再分為小塊出售。

塊狀的樹脂呈黃褐色，加入水調製成顏料時，則會慢慢變成帶透明感、卻又有深度的黃。是一種能激發創作欲的有味道的顏色。

食物

藤黃色也經常使用於和菓子。照片中的和菓子稱為「黃身時雨」*。

*注：以白豆沙混合蛋黃做成的外皮，包入紅豆餡做成饅頭。蒸過之後饅頭表面會有裂紋，看來就像陣雨來臨前，天空佈滿積雲的樣子。

黃朽葉

きくちば

誕生年代 ——	平安時代
名稱由來 ——	黃葉的朽葉色
代表物品 ——	群樹的葉子顏色
顏料・染料 ——	染料

印刷色號

C	25	M	32
Y	77	K	0

平安時代流傳至今的偏黃朽葉色

「青朽葉」一文中有提到朽葉色種類眾多，黃朽葉就是其中之一，屬於黃色較重的朽葉色。黃朽葉色名確立於平安時代，曾出現在平安時代中期的《宇津保物語》中。

黃朽葉也是廣為人們熟悉的襲色目，朽葉二字已告訴我們，這就是秋天的顏色。附帶一提，染成朽葉色的布料稱為朽葉地，也非常適合秋天的裝扮。

創造出多樣朽葉色的是落葉樹。落葉樹之葉從綠色漸漸轉黃、轉紅，然後隨風飄落。讚頌紅葉，為人的心靈豐富了色彩。這就是朽葉色。

植 物

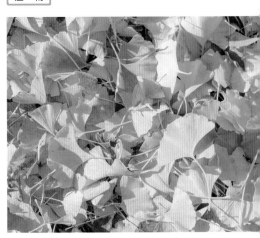

黃色落葉是名稱的由來，色名確立於平安時代。

栀子色
くちなしいろ

說到栀子色[5]，會想到白色的人應該不少吧？栀子花確實是純白色，但作為傳統色名，栀子色指的是以栀子果實[6]染出的淡淡橙色。由於無花果成熟時也不會開口，在日文稱為「無口」，又有「無謂色」的別稱。

當心中感覺酸甜時，要不要試試這個顏色呢？

- ● 誕生年代 —— 奈良時代
- ● 名稱由來 —— 皇太子禮服之色
- ● 主要用途 —— 《延喜式》
- ● 顏料・染料 —— 染料

印刷色號　C 0　M 21　Y 62　K 0

刈安
かりやす

奈良時代流傳至今的明亮黃色。色如其名（日文中的「刈」為採割，「安」為容易之意），意即取自容易採割之刈安草（青茅）的顏色。

與其他染料調和之後可變成綠色或紫色等，是多樣化的顏色。黃在五行中屬於中間色，過去在中國是皇帝才能穿的顏色，在日本似乎並非禁色。

- ● 誕生年代 —— 奈良時代
- ● 登場作品 —— 刈安草染製之色
- ● 顏料・染料 —— 染料

印刷色號　C 0　M 20　Y 98　K 0

[注5]又稱支子色。

[注6]即無花果的果實。

檸檬

れもん

- 誕生年代 —— 大正時代
- 登場作品 —— 《檸檬》（梶井基次郎）
- 顏料・染料 —— 顏料
- 英文名 —— lemon yellow

印刷色號

C	7	M	13
Y	83	K	0

象徵摩登文化的元氣之色

檸檬色在日本色中屬於新色，明治維新之後才確立色名。黃色化學顏料鉻黃（chrome yellow）誕生於西洋，於是出現檸檬色顏料。檸檬那生動鮮明的黃，光是看著就能感受到活力。

檸檬果實富含檸檬酸，具有消除疲勞的效果，吃檸檬也可以讓人恢復活力。

梶井基次郎的《檸檬》是以京都為舞台的小說。

作品發表在大正時代後期，正是西洋文化大量傳入日本的時代。檸檬色，也正是代表摩登文化開始活躍的一個顏色。

れもん
檸檬
梶井基次郎

文學

大正時代發表的梶井基次郎代表作《檸檬》，也被譽為足以代表日本文學的傑作。（新潮社文庫）

飲品

將檸檬汁、砂糖、碳酸水混合調製而成的檸檬氣泡水，也出現在谷崎潤一郎的《痴人的愛》作品中。

鬱金

うこん

- ● 誕生年代 ── 桃山～江戶時代
- ● 顏色產地 ── 印度
- ● 代表食物 ── 辛香料
- ● 顏料・染料 ── 染料

印刷色號

C	0	M	30
Y	90	K	0

以漢方藥材為人熟知的鮮黃色

日文鬱金即是薑黃（Turmeric），原產於亞洲熱帶，是薑科多年生植物，日文外來語稱「ターメリック」即源自英文名，是印度料理中常見的香料。

薑黃根是大家熟悉的漢方藥材，飲酒前服用可以預防宿醉。印度醫學阿育吠陀也建議多攝取薑黃，認為薑黃有助於肝臟運作。此外，薑黃也可當作止血藥來使用。

傳統色鬱金在江戶時代掀起流行，在充滿活潑事物的元祿文化中，其鮮明的黃色深受愛好華麗的商人與工匠所喜愛。在沖繩傳統染織品琉球紅型[7]上看到的強而有力的黃色，也多是使用鬱金染製而成。

植物

印度等地早在西元前時代就開始栽種薑黃。

食物

說到使用薑黃的食物，就非日本國民料理咖哩飯莫屬。

[注7] 源自琉球王朝時代的沖繩傳統染色技術。一般認為「紅」指稱所有色彩，「型」是各式圖樣，鮮豔色彩與多變花紋是其特徵。

橘（柑子）

たちばな

- 誕生年代 —— 平安時代
- 名稱由來 —— 橘子果實之色
- 登場作品 —— 《鼻》（芥川龍之介）
- 顏料・染料 —— 染料

印刷色號

C	0	M	40
Y	75	K	0

日本女兒節雛壇也會使用的喜慶黃色

橘是柑橘類的總稱，一般是指被稱為「日本橘」的日本原產柑橘。日本橘會在日本初夏時開出白色花瓣，到了冬天就長出與蜜柑相似的果實。果實鮮豔的橙色就是橘色。芥川龍之介在《鼻》等作品中，也以柑子色形容帽子的顏色。

過去相傳吃下日本橘果實就能長生不老，因此日本橘被視為珍寶看待。平安京舉行朝賀及公事的大內正殿紫宸殿前，從寶座方向看，右側種植一顆橘樹，稱為「右近橘」，左側種有櫻花樹，稱為「左近櫻」，也被運用在女兒節雛壇8的擺飾上，其喜慶之意可想而知。

[注8] 擺放紫飾女兒節娃娃「雛人形」的階梯狀陳列台。有家庭內常見的三層、五層，與傳統標準的七層。

植物

初夏時綻放五片白花瓣的橘子花。

土筆

つくし

- 誕生年代 —— 近代
- 名稱由來 —— 土筆（杉菜）之色
- 主要用途 —— 食品
- 顏料・染料 —— 染料

印刷色號

C	25	M	50
Y	45	K	10

明亮茶色宣告春天的到來

初春來臨時，杉菜的孢子莖就會從地面長出，這就是「土筆」。自地面高聳長出的姿態像極了筆，故有土筆之名。

土筆色是宣告春天到來的明亮茶色。不知道大家還記不記得，小時候當冬天結束春暖花開，在原野或河邊玩耍時，常常可以見到這個顏色的土筆。

土筆也是常見的食物，可以做成佃煮[9]、炸物、

滑蛋料理、或是白和[10]。不僅口感清脆，充滿自然味的色彩，看起來就很美味。

[注9] 加入醬油、味醂、砂糖等將食材烹煮至黏稠的日式小菜，滋味鹹甜。

[注10] 豆腐搗碎混入食材，再加入芝麻、味噌等提味的涼拌菜。

食物

春天發芽的土筆（杉菜），是春天山菜的代表，可做成佃煮料理食用。

橙
だいだい

充滿活力的橘色
是子孫繁榮的象徵

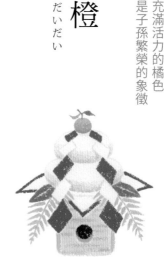

橙與橘同屬長青樹。原產自印度喜馬拉雅，充滿活力的橙色果實即使成熟了仍會持續生長，生生不息的狀態被視為子孫繁榮的象徵。

橙色是介於黃色與紅色之間的代表色，英文名為「orange」。

● 名稱由來 ── 橙的果實之色
● 登場作品 ── 《妄想》（森鷗外）
● 英文名 ── orange
● 顏料·染料 ── 顏料與染料兩種

印刷色號　C 0　M 63　Y 100　K 0

栗梅
くりうめ

最上級遊女所使用的
成人傳統色

在源自栗子果實的栗色中加入梅木染製出的傳統色，是比栗色再紅一些的濃茶色。在江戶時代，是貴族遊伴「太夫」（最高級的遊女＝）喜愛的洗鍊色。除了可以提升女性魅力之外，作為家具顏色，也有令人安心的效果。

[注11] 日本早期的性工作者。

● 誕生年代 ── 江戶時代
● 名稱由來 → 梅樹枝幹染出的栗子皮之色
● 喜愛人物 ── 江戶庶民
● 顏料·染料 ── 染料

印刷色號　C 52　M 77　Y 82　K 0

團栗
どんぐり

顏色意象是
調皮好動的男孩

團栗是椎、櫟（古名・橡）、樫（か
し）、柏、栃（とち）、楢等樹木果實
的總稱。傳統色團栗，是使用這些果實
與樹皮染製的帶黃茶色。《果實滾呀
滾》（どんぐりころころ）是大正時代
的知名童謠，童謠中的果實們就像調皮
好動的男孩一樣。那令人會心一笑的秋
色就是團栗色。

● 名稱由來 ── 團栗皮之色
● 主要用途 ── 秋天裝扮
● 顏料・染料 ── 染料

印刷色號　C 0　M 44　Y 70　K 60

胡桃
くるみ

染紙也會使用的
胡桃果實的淡茶色

胡桃色名自奈良時代流傳至今，是使
用胡桃皮製作的染料。顏色就像是胡桃
果實，據說過去使用在染紙技術上。清
少納言《枕草子》中說，看起來普通，
但寫成漢字卻顯得誇張。若以胡國傳入
的果實這一點來看，只是單純表明語源
的由來。

● 誕生年代 ── 奈良時代
● 名稱由來 ── 胡桃染製之色
● 主要用途 ── 染紙、秋天裝扮
● 顏料・染料 ── 染料

印刷色號　C 33　M 43　Y 58　K 0

煤竹茶
すすたけちゃ

「煤竹」是圍爐裏[12]煙燻之後的竹色。下一則介紹的「銀煤竹」，其特徵是顏色更為古樸。

自古至今，煤竹茶的顏色經常被運用在建築與家具上，是煤竹色中最為人熟悉的深色。江戶時代禁用明亮華麗的色彩，於是庶民大多喜歡穿著煤竹茶這類的樸素色調。

- 誕生年代 ——→ 江戶時代
- 名稱由來 ——→ 清除煤灰用的煤竹之色
- 喜愛人物 ——→ 江戶庶民
- 顏料・染料 ——→ 染料

印刷色號　C 0　M 30　Y 30　K 72

銀煤竹
ぎんすすたけ

愛好茶道之人喜愛的靜寂之色

江戶時代起經常使用於染物等物品的顏色。色名源自圍爐裏周遭竹子被煙燻出的茶褐色。愛好茶道之人非常喜愛這種侘寂色調，於是誕生許多煤竹相關色名，例如帶點綠的「柳煤竹」等。

銀煤竹則是較明亮的煤竹色，故加上「銀」字。

- 誕生年代 ——→ 江戶時代
- 名稱由來 ——→ 明亮的煤竹之色
- 主要用途 ——→ 和服
- 顏料・染料 ——→ 染料

印刷色號　C 51　M 59　Y 71　K 0

[注12]日本古代家屋的地爐。在地板下挖一個四角型空間，鋪上灰，放上薪炭，起火取暖。不僅可以溫暖室內，也有料理、照明等功能。

小豆色

あずきいろ

| ○ 誕生年代 ── 江戸時代 |
| ○ 名稱由來 ── 紅豆之色 |
| ○ 喜好人物 ── 江戶庶民 |
| ● 顏料・染料 ── 染料 |

印刷色號

C	0	M	60
Y	45	K	45

親切的暗紅色阪急電車

指的是紅豆（赤小豆）那般的暗紅色。紅豆原產自東亞，主要作為食用，可以做成紅豆泥、和菓子等，自古即廣為種植。此外，紅豆還可以放入沙包、枕頭、製作樂器等等，是日本人生活中不可或缺的一種豆類。

如果是住在關西的人，一聽到小豆色，應該都會聯想到京阪神地區代表私鐵──阪急電車的顏色吧！阪急電車的車身顏色與小豆色相近，名為「Hankyu Maroon」，已經有百年以上的歷史。據說當初之所以採用這個顏色，是因為這個顏色給予人一種高級感。不過對於從小就搭乘阪急電車的人來說，早已是再親切不過的日常色彩。

源自植物的傳統色

91

交通工具

行駛在關西地區的阪急電車。民眾日常代步工具的列車顏色與小豆色相近。

食物

紅豆做成的紅豆泥，是饅頭、糰子等和菓子不可缺少的材料。

橡色

つるばみいろ

- 誕生年代 —— 奈良時代
- 名稱由來 —— 團栗之色
- 代表物品 —— 橡墨染
- 顏料・染料 —— 染料

印刷色號

C	40	M	65
Y	68	K	0

團栗是橡木（櫟木）等的果實。不宜食用，唯有椎木果實可食用。

身分高貴之人使用的優雅色調

過去將櫟稱為「橡」。櫟木是高級的薪炭材，樹皮與果實則有去淤活血效果，自古即被當作藥物及染料使用。橡色是有如櫟木或槲樹的果實般、比團栗色再帶些許紅的茶色，也表示用團栗果實熬煮、染製出的顏色。

平安時代《延喜式》中出現的橡色，有白橡、黃橡、赤白橡、青白橡等種類，都是橡色在不同光線下呈現出的細微變化。

過去人們感受著橡色色調的優雅魅力，在平安時代，是只有身分高貴之人才能使用之色。

▲刀鞘之色即為橡色。

香色（丁子色）こういろ

- 誕生年代 ── 平安時代
- 名稱由來 ── 丁香樹皮染製之色
- 喜好人物 ── 貴族
- 顏料・染料 ── 染料

印刷色號

C	13	M	35
Y	51	K	0

以香氣拉近男女關係的性感色彩

用丁香或香木染製之色。以現代用語來說，是類似米色的傳統色。由於使用的是丁香或香木，不僅可染出美麗色彩，更帶來迷人的香味，於是稱為「香染」，深受平安朝貴族喜愛。當時無論男或女，都很重視身上的香氣。

香染也多次出現在清少納言的《枕草子》中。清少納言認為有魅力之人，不分男女，打扮都必須有

品味，身上也必須散發香氣。或許是因為，當時的男女多在黑暗中幽會，香味更能拉近彼此的心。另一方面，丁子色也使用在和尚的法衣上，屬於一種高級的顏色。

植物

丁香種植於亞洲熱帶，英文是「clove」。

食物

乾燥後的丁香是常見的辛香料，可加入咖哩及印度拉茶。

黃櫨染

こうろぜん

- 誕生年代 —— 平安時代
- 喜好人物 —— 天皇
- 主要用途 —— 天皇在儀式中所穿袍子之色
- 顏料・染料 —— 染料

印刷色號

C	41	M	56
Y	71	K	0

過去是天皇才能使用的絕對禁色

黃櫨是漆樹科落葉喬木，生長在溫暖山區。初夏時開黃綠色的花，入秋後以紅葉取悅於人。

平安時代起，熬煮櫨木並加入灰汁混製而成的黃櫨染衣服，是天皇在晴天之日所穿的高貴色。平安時代法令集《延喜式》染色材料篇開章即明訂，黃櫨染為絕對禁色，除天皇外不能使用。

職人技術創造出的黃櫨染色調彷彿重現出太陽光輝，隨光線變化呈現不同風貌的同色異譜[13]現象是其特色。

[注13] 兩種光譜組成不同的顏色，在某種光源下看起來是同一色，但只要移到另一個光源之下，卻又呈現出不同的顏色。這種現象就叫做同色異譜。

植 物

黃櫨染由黃櫨樹皮染製而成。
黃櫨也是秋天季語。

梅紫

うめむらさき

取名自梅的新紫紅色

由使用梅木染製的梅染而來，是近代才出現的比較新的顏色。

顏色接近莓果類的果皮，以及醃製梅子時使用的紅紫蘇。光是想像這個顏色，就口生酸意。你會不會也覺得，只要在梅花中加入紫色，應該就會出現這個顏色吧？

● 誕生年代 —— 明治時代
● 名稱由來 —— 梅木染製之色
● 代表物品 —— 梅染
● 顏料・染料 —— 染料

印刷色號　C 38　M 73　Y 42　K 0

葡萄色

えびいろ

過去稱為「蝦蔓色」的葡萄果實之色

此色誕生於平安時代，當時是以「蝦蔓色」（えびいろ）[14] 來形容山葡萄的顏色。到了現代，為了不跟蝦子的「えび」混淆，一般都稱為「葡萄色」（ぶどういろ），是散發成熟葡萄芳醇香氣的顏色。

[注14]「えび」是葡萄的古語，是山葡萄之一蝦蔓的果實，經常出現於平安時代的文學作品中。

● 誕生年代 —— 平安時代
● 名稱由來 —— 山葡萄之色
● 登場作品 —— 《延喜式》
● 顏料・染料 —— 染料

印刷色號　C 69　M 78　Y 48　K 0

紫式部

むらさきしきぶ

- 名稱由來 —— 平安時代作家紫式部
- 主要用途 —— 秋天裝扮
- 顏料・染料 —— 染料

印刷色號

C	20	M	80
Y	0	K	40

彰顯《源氏物語》作者紫式部的聰慧

紫式部，《源氏物語》的作者。這個傳統色，是名為紫式部的植物之色。「紫式部」[15]是馬鞭草科落葉直立灌木。夏天時開出淡紫色小花，秋天則結出圓圓的小巧果實，果實顏色就如同色名，是具有高雅格調的紫色。

作家紫式部在平安中期寫下《源氏物語》。紫式部創作這部小說時，就是閉關在現今滋賀縣石山寺。相傳為了彰顯紫式部的聰明，生長在石山寺庭園一角的高雅紫色植物，便是以紫式部來命名。

[注15] 紫式部又稱日本紫珠，杜虹花則稱為台灣紫珠。兩者略有不同，但都簇生小巧的紫色果實，具有高雅的風情。

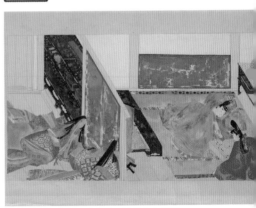

平安時代代表作家紫式部，是日本文學最高傑作《源氏物語》的作者。《源氏物語繪卷》（國立國會圖書館電子資料）

紫蘇

しそ

具殺菌作用的
紫蘇葉之暗紫色

紫蘇葉之色，是帶紅的暗紫色。紫蘇
是紫蘇科一年生草本植物，又有紅紫
蘇、青紫蘇等種類，共同特徵是帶有強
烈香氣。

紫蘇的「蘇」有復甦之意，表示回到
健康的良好狀態。紫蘇也常用於搭配生
魚片食用，不僅視覺清爽，也具有殺菌
作用。

- ● 名稱由來 —— 紅紫蘇葉之色
- ● 代表食物 —— 紅紫蘇、青紫蘇
- ● 顏料・染料 —— 染料

印刷色號　C 74　M 88　Y 45　K 9

淺蔥

あさぎ

讓人想起蔥葉的
淡淡青色

淺蔥色，是蔥葉般清爽健康的青色。
江戶時代時漢字寫作「淺蔥」，但一樣
讀作「あさぎ」。更早之前，平安時代
法令集《延喜式》中的淺黃，指的是淺
黃色。為避免混淆，近代便逐漸開始使
用「淺蔥」一名。同時也可用來形容藍
染初期階段的色調。

- ● 誕生年代 —— 平安時代
- ● 登場作品 —— 《太平記》
- ● 喜好人物 —— 武士
- ● 顏料・染料 —— 染料

印刷色號　C 80　M 14　Y 27　K 0

源自植物的傳統色

97

column④

充滿口福的
京野菜之色

| 四季 |

栽種於京都、擁有京都獨特魅力，為餐桌妝點色彩的京野菜（京都蔬菜）。野菜之色如實傳達出對身體的功效。

油菜花

かんざきなたね
寒咲菜種

可欣賞也可食用的可愛花朵

自古即栽種在京都伏見桃山附近的食用油菜花。油菜花在寒冬開花，因此過去一直被當作冬季的花材來種植。小巧可愛卻呈現令人驚豔的鮮明色彩，這個讓人感受到大地力量的花朵，自古至今都深受京都人的喜愛。

食用時除了可做油菜花浸物[16]、芥末拌油菜花，大多會做成漬物。花蕾膨脹時摘下醃漬的「油菜花漬」，就是京都在地的味道。

［注16］將蔬菜以水燙熟後取出，擠出水分再以醬油等簡單調味的家常料理。

▶鮮明的黃色與綠色，此即味美色佳的寒咲菜種。

▲隨著季節展現不同濃淡的美麗漸層紅色。

桃山茗荷

ももやまみょうが

（蘘荷）

妝點春天料理

似筆的形狀與淡淡桃色是其特徵。風味清香柔和、口感爽脆的桃山茗荷[17]，是為京都料理點出春天風情的重要食材。

桃山茗荷自江戶時代起，即在京都桃山江戶町（今伏見區桃山周邊）一帶種植，以富含冬季養分的溫暖地下水（攝氏十七至廿四度）來灌溉。當時栽種的農家非常多，如今只剩數家種植桃山茗荷。

桃山茗荷可用來點綴鹽燒魚，或者直接做成天婦羅炸物食用也非常美味。

[注17] 即為蘘荷，又名日本薑、日本生薑，屬薑科薑屬多年生草本植物。食用其花蕾，多涼拌、炒食或製成漬物。

京獨活

きょうど

鮮明白色告知了春天的到來

京都的獨活稱為「京獨活」或「桃山獨活」，是經常出現在春天餐桌上的蔬菜。很久以前，日本各地都有野生的獨活，京都自江戶時代起便開始在堀內村字六地藏（今伏見區六地藏）栽種獨活。掩土遮光的栽種法是京獨活的特徵，比起一般的獨活，京獨活顯得又胖又短，但純白的莖部卻能為餐桌妝點鮮明色彩。口感爽脆又帶著獨特香氣，適合做成醋漬或金平[18]。

[注18] 金平是日式料理烹調手法之一。使用醬油、糖、味醂，先炒再燜，常用於烹煮牛蒡等根莖類蔬菜。

▲胖胖短短雖不苗條，卻是香氣誘人的極品。

芋莖

ずいき

紅、白、青等色彩豐富的芋莖

芋頭的葉柄稱為「芋莖」，是熟悉的常備食材，有時也寫作「芋苗」。芋莖顏色隨著品種而有所不同，一般分為紅芋莖、白芋莖、青芋莖三類，紅芋莖是最常被拿來食用的一種。由於芋莖像海綿般容易吸水，因此非常適合製作含高湯或甜醋的料理，可做成煮物、涼拌菜、醋漬料理等。若想感受紅芋莖美麗的色彩，則建議做成醋漬，因為醋會讓芋莖的紅色更加鮮明。

感謝五穀豐收的「芋莖祭」

位在京都市上京區的北野滿天宮，每年十月都會舉辦「芋莖祭」[19]。祭典由來，是御祭神菅原道真公每逢秋季收成時，都會向神明供奉蔬菜及穀物。

自平安時代起，一直是京都代表性的秋天祭典。祭典活動中，以蔬菜及穀物裝飾的華美神轎「瑞饋御輿」會在各地巡行。轎頂上鋪滿芋莖，轎身各處蓋滿穀物、蔬菜、豆腐皮、麵麩等，是造型奇特的御輿。扛起神轎，表示對一年收穫的誠心感謝。

[注19] 芋莖祭又稱「瑞饋祭」。

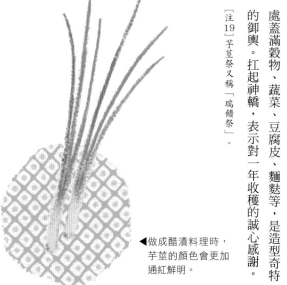

◀做成醋漬料理時，芋莖的顏色會更加通紅鮮明。

時無大根

ときなしだいこん
（時無白蘿蔔）

因藤七大根的品種改良而生

時無大根（白蘿蔔）的品種源自於「藤七大根」，是一位名叫小山藤七之人所種植的晚生種白蘿蔔。藤七大根普及之後，與淺漬用的南禪寺大根配種，因而誕生出時無大根。其形狀質感與藤七大根完全不同，栽培期短，因此人說「花不知早太時無大根」，也才有了「時無大根」之名。

▲長得快品質又優良的時無大根，口感軟嫩。

微辣純白的蘿蔔

很多時候為避免低溫影響，種植時無大根時會採用「隧道栽培法」。形狀與普通白蘿蔔類似，根長約四十五公分，直徑約六到八公分。新鮮的淡青綠色蘿蔔葉與純白的蘿蔔，構成協調美麗的色彩。寒冷冬天中生長的時無大根滋味香甜。磨成泥後口感微辣，可為各種料理提味。

莢豌豆

さやえんどう

引人食欲的水嫩綠色

京都市內有許多莢豌豆農家，六月上旬是產季。碗豆又分為全部可以吃，以及莢殼堅硬只有豆子能吃的品種。前者是莢碗豆，後者稱為實豌豆。水嫩綠色引人食欲，加入莢豌豆就能讓京都的傳統家庭料理華麗變身，是效果極佳的配角。可汆燙、熱炒、涼拌，一口咬下就能感受春綠香氣，是清爽春天的美好享受。

▲美麗的淡綠色，適合撒在散壽司上妝點色彩。

◀清淡口味配上滑溜口感，蓴菜充滿了夏日風情。

蓴菜

じゅんさい

碗中閃閃發亮的綠色水草

蓴菜是生長在湖沼中的水草，分布於南美、西非、澳洲等熱帶性氣候地區。蓴菜出現在日本歷史已久，《古事記》及《日本書紀》當中都有記載。貞享元（一六八四）年的地誌《雍州府誌》中寫道：「蓴菜以京都產最佳。」嫩綠色的芽與莖，被洋菜般的透明薄膜所包覆，在碗中閃閃發亮著，讓人感受到夏天的涼爽。除了可入湯，也可做成芥末拌蓴菜、醋味噌拌蓴菜等，口感充滿彈性又滑溜，帶給人獨特的愉快感受。

八幡牛蒡 やはたごぼう

展現大地恩惠的茶色

▲無論跟肉或魚都很搭配的八幡牛蒡。

即八幡地區栽種的牛蒡。八幡之所以成為牛蒡知名產地，是因為土質相當適合牛蒡生長。元祿九（一六九六）年的《農業全書》中記載：「牛蒡宜細軟沙土」，八幡的土質正是最適合種植牛蒡的優質細軟土壤。

京都料理中有一道有名的「八幡卷」[20]，過去在八幡地區，會招待來客享用這道以昆布包捲八幡牛蒡及鯽魚的料理。之後變化出以鰻魚包捲牛蒡，時至今日，以星鰻或牛肉做的八幡卷已是常見料理。

［注20］京都八幡市鄉土料理。以肉片等食材包捲牛蒡，煎熟後再佐以醬汁調味。

挽茄子 もぎなす

光看就覺得可愛的小型茄子

挽茄子是一口大小的蛋形茄子，果皮呈紫黑色。蒂頭下方透出微白，視覺效果相當可愛。皮薄、口感柔軟，恰正好是一口大小，所以經常被做成漬物食用。由於視覺優雅可愛，也很適合做成天婦羅或椀物[21]。

慶應年間在聖護院推行日本本土種的栽種過程中，偶然出現高度較低的茄子，就是挽茄子。因其是在育苗過程中摘下的茄子，故稱為「挽茄子」。

［注21］以水、昆布、柴魚熬煮高湯，再與烹調過的食材一同盛入漆器木碗的料理。

◀就算煮過，茄子皮也不會皺，始終保持可愛的樣貌。

▼剛採收時是美麗的紫色，但因為容易變色的關係，須趁新鮮食用。

山科茄子

やましななす

趁新鮮時烹煮，紫色會顯得更深

明治時代時普及至京都各地的「山科茄子」，是以美味著稱的茄子品種。據說在昭和初期，京都市內栽種的茄子當中有六至七成是山科茄子。由於肉質柔軟，不適合長期保存及運輸，因此幾乎只在京都府內銷售。在京都，「茄子鯡魚煮」是隨處的可見的鄉土料理。近黑的深紫色在加熱後會呈現光澤，具有深度的色調格外引人食欲。

丹波栗

たんばぐり

作為貢品的最高等級栗子品種

「丹波栗」可說是收成之季秋天的代表果實。果實碩大、色澤美艷，特徵是料理後也不會變得軟爛。緊實果肉濃縮著甘甜芳香，營養也非常豐富。《延喜式》中有丹波栗被進貢至京都朝廷的記錄，可見丹波栗自古以來就被視為最高等級的栗子。江戶時代時也曾是年貢米的替代品。

「栗色」並非指利用栗子果實進行染製的顏色，一般多被用來直接比喻像栗子果實的顏色。沉穩色調適合秋冬裝扮，帶給人栗子般的溫暖感受。

◀口感鬆軟的美味栗子可做成多種料理，例如烤栗子、栗子飯等。

松茸

まつたけ

作為京野菜代表的秋天味覺之王

被稱為「秋天味覺之王」的松茸，也是京野菜的代表之一。包括長野、岩手、岡山等地，京都也是松茸的著名產地。收成期在九月至十月的入秋之際。然而在俳句中被視為晚秋的季語。

日本食用蕈菇的歷史極為悠久，回顧繩文時代中期（西元前二千年左右）遺跡，發現了不少「蕈菇型土製品」，顯示當時的人類已經開始把蕈菇當作食物食用。

此外，《日本書紀》中已有將「茸」獻給應神天皇[22]的記載，《萬葉集》中也有關於松茸的短歌。

到了平安時代，貴族們也會外出採松茸，作為季節的娛樂。

與「白」相映而成的茶色

種植松茸的土壤稱為「シロ」（白色之意），源自由來有「白」、「城」、「代」[23]等各種說法。

土壤底下就是培育松茸菌絲之處，土壤表面看來確實就像覆蓋著一層薄薄白雪。雪白色映照著松茸的淡淡茶色，香氣高貴，還帶有豐潤的秋日韻味。

[注22] 傳說中的日本第十五代天皇。
[注23] 這些漢字的日文發音皆為「shiro」。

▲松茸是蕈菇類中的極品，濃郁奢華香氣的超群脫俗。

酸莖 すぐき

乳酸菌形成的色調

若在京都提起「酸莖」，指的不只是蔬菜的酸莖，同時也有「酸莖漬」之意。「酸莖漬」與「千枚漬」、「柴漬」並列為「京都三大漬物」，是冬季的京都代表漬物。材料只用了酸莖跟鹽巴，乳酸菌的發酵作用帶來酸味與美味，更賦與其獨特色調。葉子與莖變成帶有玳瑁色的綠或麥芽糖色，蕪菁部分是帶黃的乳白色。

▼酸莖菜是京都漬物的代表，自然酸味是其特徵。

鹿谷南瓜 ししがたにかぼちゃ

令人感覺香甜的溫暖顏色

過去在京都稱為「おかぼ」，是備受喜愛的京都蔬菜。即使擁有葫蘆般的有趣外型，氣質仍顯高雅。相傳是江戶時代時，前往津輕地區旅行的東山農民帶回來的品種。除了食用之外，由於外型有趣，也常被拿來當作繪畫的題材。南瓜皮有綠色也有橙色，但裡面的南瓜肉都是帶著黃色濃厚的橙。溫暖色調讓人微微感受到香甜滋味。

▲烹煮後不過於軟爛，還能完全吸附湯汁，適合做成煮物。

金時人參

きんときにんじん

（金時紅蘿蔔）

茄紅素呈現出的正紅色

正紅色的「金時人參」又稱「京人參」，是日本年節料理中常見的煮物食材。其顏色之所以比一般的西洋種胡蘿蔔紅上許多，是因為富含茄紅素的關係。番茄含有茄紅素，而茄紅素具有美肌效果，所以深受女性喜愛。而金時人參滋味甘甜，也很適合給討厭胡蘿蔔的小朋友食用。人時人參的名稱由來源自於「紅臉的坂田金時」，也就是金太郎24，吃了它或許就能獲得滿滿的能量喔！

［注24］日本民間傳說中擁有怪力的兒童，是源賴光家臣的四天王之一。

▲金時人參色澤鮮豔，是最適合正月享用的年節料理食材。

堀川牛蒡

ほりかわごぼう

襯托主角的有力配角

「堀川牛蒡」外型獨特，長得像松樹的根。長約五十公分左右，直徑竟有六到九公分，是大型的牛蒡。產季從十一月一直到隔年一月。香氣濃郁、纖維柔軟，由於容易入味，適合做成煮物陪襯其他食材。牛蒡顏色是令人聯想到大地的自然色彩，料理時也更能襯托出主要食材的顏色。

▲到收成為止竟然需要兩年以上，是稀有的京野菜。

九條蔥

（くじょうねぎ）

清新的自然草色

京都九条地區附近栽培的高品質蔥就是「九條蔥」。自古以來，此地區的土壤富含有機物質，非常適合種植蔬菜，早在一千三百年前左右就有栽培活動。民間傳說弘法大師被大蛇攻擊時，就是躲進蔥田裡才獲救。「蔥」一字在傳統色名中經常被使用，象徵鮮明的自然草色。附帶一提，蔥在關東地區是指白蔥[注25]，在關西地區則是青蔥。

[注25] 白蔥又稱「生蔥」或「長蔥」，蔥白（莖）的部分很長，加熱後具有較強的甜味。青蔥則是蔥綠（葉）的部分多，具有特殊的辛辣氣味。

▲富含豐富維生素及胡蘿蔔素，營養滿點。

聖護院大根

（しょうごいんだいこん）

（聖護院白蘿蔔）

微妙色調差異下的「白」

味甜不苦澀的圓形白蘿蔔，主要作成煮物料理。

外型與京都代表漬物——千枚漬所使用的「聖護院蕪菁」極為相似，但兩者在植物學上分屬不同類別，營養成分也完全不同。顏色經常被表現為「白」，事實上卻帶點淡淡黃綠。就算看起來跟聖護院蕪菁完全一樣，但懂得欣賞箇中微妙色調差異，或許就是日本特有的風情。

▲肉質柔軟滋味甘甜，直接生吃也很美味。

第 4 章

源自動物的傳統色

鳥類張開羽翼之色、哺乳類的毛色、昆蟲的體色等，本章將介紹以鳥類及動物表現的傳統色。請享受生命帶來的色彩。

猩猩緋

しょうじょうひ

● 誕生年代 —— 桃山～江戶時代
● 顏色產地 —— 西班牙、葡萄牙
● 主要用途 —— 武士裝扮
● 顏料‧染料 —— 染料

印刷色號

C	0	M	85
Y	64	K	5

幻想中的野獸之血所染出的深紅

深紅的猩猩緋。這色調總讓人覺得不太舒服，不過會這樣也是應該的。這個傳統色，是幻想中的野獸——猩猩的血所染出的顏色。

猩猩是中國傳說中的奇獸。據說猩猩那與猴子相似的身體上有紅色長毛覆蓋，臉長得像人，有孩童般的聲音，可以理解人類的語言。

猩猩緋是毛織品的顏色，桃山時代至江戶時代期間自歐洲傳入。因此，這個顏色的毛織物舶來品，有時也就直接被稱為「猩猩緋」。

關於用猩猩的血染色一事，雖然只是傳說，但對當時的日本人來說，應該是有壓迫感的色調吧！

動　物

紅毛猩猩也叫做猩猩，或許是幻想中與猴子相似的奇獸原型也說不定。此外，也有酒豪之意。

鴇色

ときいろ（朱鷺色）

教會我們生命尊貴的
淡桃色

鴇又可寫作「朱鷺」，是東亞特產的鳥類。羽毛雖然是純白，但飛行時展開的羽翼上呈現淡淡的桃色，與此相近之色就稱為鴇色。鴇（朱鷺）正面臨滅絕危機，在日本已被指定為國家特別天然紀念物，亦被列入國際保護鳥類名單。據說目前在日本自然界棲息的數量已不到兩百隻。

- 誕生年代 —— 江戶時代
- 名稱由來 —— 鴇的風切羽＊之色
- 顏料・染料 —— 染料
- 別名 —— 鴇羽色

印刷色號　C 0　M 40　Y 10　K 0

＊注：又稱「撥風羽」，生長於鳥翼後緣排成一列，羽毛長而硬直，對鳥類的飛行十分重要。

洋紅（唐紅）

ようこう

從胭脂蟲身上萃取的
紅色

洋紅原料來自於棲息在中美或南美北部仙人掌上的胭脂蟲（cochineal）。過去日本的紅色染料多取自紅花，利用胭脂蟲萃取紅色染料的技術，是江戶末期與荷蘭交流時傳入的。

京阪特急車身所使用的也是洋紅色（carmine red）。

- 誕生年代 —— 近代
- 主要用途 —— 食品等
- 顏料・染料 —— 顏料

印刷色號　C 0　M 100　Y 63　K 8

珊瑚
さんご

帶黃的粉紅
令人感受到生命力

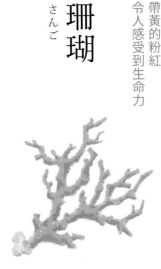

珊瑚被視為長壽象徵，為佛教七寶之一。現代有許多珊瑚製的耳環、項鍊等時尚配件，而在過去也一樣，珊瑚經常被加工製成各式各樣的裝飾品。

珊瑚色是帶黃的粉紅色，是將紅色珊瑚磨碎後製成的顏料。

- ● 登場作品 ——— 《星座》（有島武郎）
- ● 主要用途 ——— 裝飾品
- ● 顏料・染料 —— 顏料

印刷色號　C 0　M 64　Y 55　K 5

暗鳶色
あんろびいろ

烏賊墨汁般的
黑白照片色調

暗鳶色，如文字所示，就是比鳶色更暗的顏色，有時會稱之為暗褐色或「セピア（sepia）色」。「sepia」在希臘語中指的是烏賊，英文則是烏賊墨汁之意。暗鳶色也用來表示採自烏賊墨汁的褐色顏料。在幕末時代的日本，亦被稱為像是黑白照片色調的「寫真色」。

- ● 誕生年代 ——— 江戶時代
- ● 名稱由來 ——— 黑鳶羽毛之色
- ● 別名 ————— 寫真色、暗褐色
- ● 英文名 ———— sepia

印刷色號　C 0　M 63　Y 70　K 80

鳶
とび

● 誕生年代 ── 江戶時代
● 喜好人物 ── 江戶時代的男性
● 名稱由來 ── 鳶的羽毛色
● 登場作品 ──《色道大鏡》（藤本箕山）

印刷色號

C	55	M	67
Y	77	K	0

鳶羽毛般的焦茶色

指的是鳶的羽毛，或鳶背上的焦茶色。有時也作為帶紅的咖啡色系總稱使用。

鳶是鷹形目鷹科猛禽，全長約六十至七十公分。無論在水邊、山地或市街中心，隨處都可見到。

鳶色是江戶時代初期誕生的顏色，江戶時代中期傳入後便迅速普及。特別是十八世紀後半，成為男性之間的流行色，之後更陸續出現了「紅鳶」、「紫鳶」等以鳶色為基底的新色。

《日本書紀》中記載，「金色靈鳶」為神武天皇帶來勝利，看來鳶自古就被視為靈鳥。

語言

在高空作業的職人又稱鳶職，名稱源自鳥類的鳶。

海老茶

えびちゃ

◎誕生年代 ——	明治時代
◎主要用途 ——	袴
●喜好人物 ——	明治時代的女學生

印刷色號

C	50	M	90
Y	88	K	53

象徵明治時代女學生的赤茶色

帶黑的赤茶色。平安時代之前，葡萄之色稱作「蝦蔓色」（えびいろ）。由於容易與蝦子的「海老色」（えびいろ）混淆，到了近代便將伊勢龍蝦殼之色稱為「海老茶色」。

海老茶色大為流行是在進入明治時代之後。

一八八五（明治十八）年，華族女學校（現今的學習院女子部）校長下田歌子，將海老茶色的袴訂為

該校制服。這款制服襯托出女學生們的青春、嫻靜與知性。後來也流行到其他學校，成為女學生的象徵色。於是在明治三〇年代，更出現了「葡萄茶式部」（えびちゃしきぶ），這種用來代表女學生的新詞彙。

明治時代時，海老茶色的袴在女學生之間蔚為一股風潮。

和服

駱駝色

らくだいろ

- 誕生年代 —— 江戶時代
- 登場作品 —— 《駱駝之圖》（歌川國安）
- 主要用途 —— 衣服
- 英文名 —— camel

印刷色號

C	0	M	37
Y	59	K	25

江戶時代開始熟悉的黃褐色

類似駱駝毛色的帶黃淡褐色，有時也用來表示清透的紅黃色。駱駝毛製作的織品，英文稱「camel」，譯成日文後即成為傳統色名。

駱駝屬於沙漠動物，在北非、中東、蒙古等區域活動。一直以為日本人應該直到近代才認識駱駝，沒想到早在江戶時代就有駱駝蹤跡出現。當時江戶街頭盛行「見世物小屋」[注1]，所以有機會看到來自

海外的奇珍異獸，駱駝就是其中之一。江戶時代後期的浮世繪師——歌川國安的《駱駝之圖》，畫的就是全身駝色的駱駝。

[注1] 可見到奇珍異獸、奇趣技藝等表演的空間。

「駱駝」本來是指以駱駝毛製成的防寒用內衣，現在則泛指駱駝色的衣物。此外，駝色風衣外套也已成為冬天的必備色。

服飾

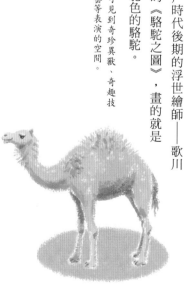

源自動物的傳統色

象牙

ぞうげ

誕生年代	—— 明治時代
名稱由來	—— 象牙之色
顏料・染料	—— 顏料
英文名	—— ivory

印刷色號

| C | 3 | M | 13 |
| Y | 29 | K | 0 |

給人女神般慈愛感受的黃白色

近似象牙帶點黃的白色，英文稱之為「ivory」（象牙色）。所謂象牙，正確是指象的第二門牙，也就是前齒。

象牙可以做成印鑑等裝飾藝品，價格高昂，導致盜獵橫行。目前國際間已明訂禁止買賣象牙。

象牙色是明治時代後出現的新傳統色，但大象第一次踏上日本土地是在室町時代。江戶時代時大象出現在街頭，著實嚇壞了江戶庶民。另外，自古以來，象牙在歐洲一直是常見的裝飾品材料，因此也是熟悉的色名。

樂器

如今只在高級鋼琴上才見得到，過去鋼琴的白鍵都是象牙製成的。

白鼠

しろねず

○ 誕生年代 → 江戶時代
● 名稱由來 → 白色系鼠類的顏色
● 喜好人物 → 江戶時代庶民
● 顏料・染料 → 染料

印刷色號

C	3	M	2
Y	0	K	15

為神明做事的家鼷鼠毛色

白鼠是家鼷鼠（小家鼠）的別名。一雙紅眼及覆蓋全身的白毛，是家鼷鼠的特徵，詮釋此毛色的傳統色名就是白鼠。此外，過去在日本也用來形容色調較淡的鼠色染料名稱，有時被稱為「しらねず」、「うすねずみ」等。

說到老鼠，通常會聯想到時代劇中敵人的間諜，感覺較為負面。但家鼷鼠是七福神之一大黑天神的

使者，據說如果家裡有家鼷鼠，就表示財運即將到來。

這樣聽來，不覺得小白鼠的白色像是閃耀著光輝嗎？

工藝品

白鼠是七福神之一大黑天神的使者，是象徵吉祥的動物。

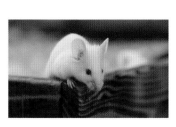

鳩羽鼠

はとばねずみ

● 誕生年代 ——	江戶時代
● 名稱由來 ——	鴿子羽毛般之色
● 喜好人物 ——	江戶時代庶民
● 顏料・染料 ——	染料

印刷色號

C	51	M	46
Y	38	K	0

山鳩羽毛般的帶紫灰色

帶深紫的鼠色，或是帶灰的青紫色，都稱為「鳩羽色」（はとばいろ）。這裡所指的鳩，是山鳩。

其實也有一個傳統色叫作「山鳩色」（麴塵），不過指的是帶點黑的黃綠色，跟鳩羽鼠是完全不同的顏色。

江戶時代後期，幕府不再禁止民眾使用華麗的色系，於是出現許多與鼠相關的鼠色系。鳩羽鼠就是

其中之一。

當時天皇平時穿的衣服是近似山鳩羽毛的帶黃灰色。江戶庶民受此影響，據說非常喜愛穿戴這種灰中帶紫的顏色。

尾崎紅葉的《金色夜叉》中，有阿宮綁著鳩羽色頭巾的描寫。

素鼠

すねずみ

- ●誕生年代 ── 江戶時代
- ●名稱由來 ── 不混色的純鼠色
- ●喜好人物 ── 江戶時代庶民
- ●顏料・染料 ── 染料

印刷色號

C 61	M 52
Y 50	K 0

不混色的純粹灰色

不含其他任何顏色的純粹灰色，就是素鼠色。

中國過去有「墨分五彩」[2]之說。墨即「黑色」，藉著墨水濃淡及筆觸讓顏色變化，可以展現出各種表情之意。素鼠的灰色，正好是五彩中間的「重」色。

提到鼠色，一般就是指素鼠色。江戶後期出現「四十八茶百鼠」說法，誕生了許多素樣之色。由

於陸續出現許多關於鼠的新色，例如鳩羽鼠等，為了能夠與新色名區別，於是改稱鼠色為素鼠色。

[注2] 墨色有焦、濃、重、淡、清五種變化。

繪畫

以素鼠墨繪製的水墨畫，墨色明暗呈現出豐富的立體感。

金絲雀

かなりあ

- 誕生年代 —— 江戶時代
- 名稱由來 —— 金絲雀羽毛之色
- 主要用途 —— 衣服等
- 登場作品 —— 《金絲雀芍藥》（葛飾北齋）

印刷色號

C	0	M	2
Y	70	K	0

編織著黃金線般的閃耀黃色

金絲雀是雀科絲雀屬鳥類，日文讀作「カナリア」或「カナリヤ」。羽毛呈帶點青的澄黃色，重現此色的就是金絲雀色。

金絲雀原產自西班牙自治區加納利群島（Canary Islands），故得此名。據說十八世紀末時，從長崎傳入日本。

當金絲雀飛翔在晴朗天空，青空映照下的黃色羽毛更加鮮明。金絲雀彷彿正織著黃金化成的金線，光是看著就令人心情雀躍。

風景

名稱由來的西班牙加納利群島，是位於非洲大陸西北岸外的火山群島。照片是群島之一的特內里費島（Tenerife）。

鶸色
ひわいろ

如金色般閃耀的
小鳥羽翼的黃綠色

黃色較重的萌蔥色。由於近似鶸鳥羽色，故得此名。

鶸是棲息在林間的小型鳥類，種類約有一百二十種，較常見的有真鶸及河原鶸。真鶸又稱金翅雀，亦即擁有金色羽翼的雀鳥，由此可見，鶸色是相當雅致之色。

誕生年代 ── 鎌倉時代
名稱由來 ── 鶸鳥羽毛般之色
主要用途 ── 狩衣
顏料・染料 ── 染料

印刷色號　C 24　M 13　Y 96　K 0

山鳩色
やまばといろ

與綠鳩體色相近的
天皇皇袍之色

自古以來使用在染色上的帶綠玉蟲色。運用在織物上，指的是經線青色、緯線黃色的色名。為公家上衣「袍」之色，不過只有天皇可以使用，故為禁色之一。

名稱取自山鳩的青綠羽色，另一別名是酒麴的菌色──麴塵。

誕生年代 ── 平安時代
喜好人物 ── 天皇
顏料・染料 ── 染料
別名 ── 青白橡

印刷色號　C 55　M 43　Y 69　K 0

玉蟲色

たまむしいろ

●誕生年代──飛鳥時代
●主要用途──裝飾品
●登場作品──《のせ猿草子》*
●英文名──green duck

印刷色號

C 100	M 0
Y 88	K 60

※注：日本民間故事集《御伽草子》其中一篇，故事大意是猴子追求公主，最後成為夫妻。

語言

契約書は玉虫色であっては困ります。

中譯：玉蟲色的契約書令人困擾

解說

隨著不同解讀可以得到各種解釋的情形，稱為「玉蟲色」。

顏色多變的帶金綠色

玉蟲（寶石金龜子）是玉蟲科甲蟲，會隨著不同光線折射，呈現出綠色或紫色。蟲身是金中帶綠，特徵在於會發出金屬般光芒。

玉蟲的翅鞘極美，自古就被當作裝飾品，運用在小物及裝扮上。安置佛像與經卷的佛具稱為「廚子」（即佛龕），飛鳥時代製作的國寶「玉蟲廚子」也使用了玉蟲之翼。

此外，襲色目中也有玉蟲色織物。以平織法結合不同顏色的經緯色線，在不同角度下可以欣賞到不同色彩，彷彿重現了玉蟲之翼。

孔雀綠

くじゃくみどり

- 誕生年代 —— 明治時代
- 名稱由來 —— 孔雀石粉末之色
- 顏料・染料 —— 顏料
- 英文名 —— peacock green

印刷色號

C 100	M 23
Y 68	K 19

採自貴重礦物的華美綠色

孔雀綠是取自天然礦物的顏料，在日本畫顏料中，價位僅次於金。其貴重程度在古老的正倉院文書中亦有記載。孔雀石可製作出綠青、白綠顏料。

自古至今創作繪卷物、山水畫等繪畫作品時，此色都是不可或缺的顏料。使用自然染料時，只有調和黃色與藍色才能表現綠色。因此，據說孔雀綠是唯一可以從自然界中取得的綠色。如色名所示，

這個傳統色指的是孔雀羽毛般閃耀著光芒的綠。取自孔雀石的自然色調，真的很適合孔雀綠這個名字。

原料

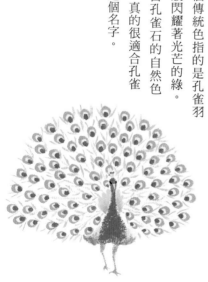

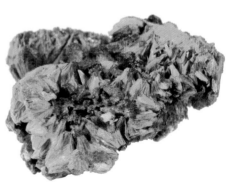

擁有孔雀羽毛般顏色的孔雀石，自古以來即是繪畫作品經常使用的顏料。

蜥蜴色
とかげいろ

令人聯想到神龍的顏色

黑色較重的綠色，也是織物常用的顏色。經線淺黃或萌蔥，緯線紅，不同光線下呈現出青、綠，或紫色。

由於顏色近似蜥蜴，故得此名。蜥蜴別名「石龍」，難怪繪畫中出現的龍，真的都是蜥蜴色呢！

● 登場作品 ── 《貞順豹文書》
● 名稱由來 ── 蜥蜴背部之色
● 主要用途 ── 夏天裝扮
● 顏料・染料 ── 染料

印刷色號　C 23　M 0　Y 90　K 75

黑鼠
くろねず

擁有許多別名的黑鼠毛色

形容與黑鼠毛色相似的顏色。比鼠色再重一點，或說是帶有亮度的黑色，這樣解釋或許比較好理解。有時也讀作「くろねずみ」。

黑色系的傳統色有「濃鼠」（こいねず）、「繁鼠」（しげねず）、「濃墨」（こずみ），這些跟黑鼠都屬同一色系。

● 誕生年代 ── 江戶時代
● 名稱由來 ── 偏黑的鼠色
● 喜好人物 ── 江戶時代庶民
● 顏料・染料 ── 染料

印刷色號　C 20　M 20　Y 20　K 92

顏色的衍生・源自顏料的傳統色

隨著時代演進，顏色的種類持續增加，顏色的流行也加速了普及。本章將介紹以以某一顏色為靈感，源自於染料或顏料的傳統色。

朱

しゅ

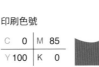

- 誕生年代 ── 西元二世紀左右
- 代表物品 ── 書道的朱墨
- 主要用途 ── 化妝、壁畫等
- 顏料‧染料 ── 顏料

印刷色號

C	0	M	85
Y	100	K	0

代表日本的傳統色彩

諸如神社鳥居、傳統工藝漆器、印鑑的紅色印泥等，在我們日常生活中，隨處都可見到朱色。

朱是日本古代既有顏料，天然顏料的原料是礦物辰砂（朱砂），人工顏料則是硫磺與水銀的化合物。

十七世紀末中國明朝的產業技術著作《天工開物》中即記載了人工顏料的製法。由此可知，朱色在很早以前就是需求度極高的顏料。

由於朱是極貴重的顏料，江戶時代在江戶竹川町（現今東京銀座）以及大阪的堺，都設有由幕府管理買賣的「朱座」。傳統祝賀儀式中所使用的酒杯也是朱色，是象徵喜慶之色。帶黃的閃亮紅色，真可謂日本紅色的代表。

裝盛食物的托盤也是使用朱色，朱色可說是日本代表性的傳統色。

諺語

朱に 交われば
赤くなる

解說
人會受交往之人影響之意。

中譯：近朱者赤

古代朱
こだいしゅ

別有風情的
漆器工藝經典色

古代朱並非古代實際使用的朱色，而
是以古代朱為概念、明治時代後誕生之
色。然而，這種帶著一點點黑而別有風
情的暗紅色，予人一種充滿歷史感的豐
厚質感。在漆器工藝中是經常使用的朱
色之一，色澤低調的日式碗盤更能襯托
出料理的美味。

- 誕生年代 ── 明治時代
- 名稱由來 ── 古代色般的澄透朱色
- 顏色產地 ── 中國
- 顏料・染料 ── 顏料

印刷色號　C 27　M 84　Y 60　K 20

岩紅
いわべに

具透明清涼感的紅色

猶如和菓子中常見的寒天菓子[注1]的
紅，是帶有透明感的發光紅。名稱雖然
與另一色「岩赤」相似，但岩赤色接近
黃色較重的橙色。沾滿砂糖的寒天菓
子，是最適合夏天的和菓子，呈現大膽
的暖色系，卻又給人清涼感受。

[注1] 又稱琥珀糖，以寒天、水及砂糖製成具透
明感的軟糖。

- 誕生年代 ── 天然礦物顏料的紅色
- 主要用途 ── 畫材
- 顏料・染料 ── 顏料

印刷色號　C 6　M 85　Y 93　K 1

金茶
きんちゃ

祝賀長壽的喜慶之色

江戶時代元祿期後出現的明亮茶色。

據明治書籍《染色法》所示，即是以一升熱水溶解「鬱金粉十匁、鉛糖五分、緋色粉二分」[2] 而成的染料。由於顏色近似金色，故有「寶茶」（たからちゃ）別名。作為祝賀長壽之色，至今慶祝米壽場合仍會贈送金茶色的傳統棉背心給長者。

● 誕生年代 ── 江戶時代
● 名稱由來 ── 帶金的茶色
● 顏料·染料 ── 顏料與染料兩種
● 英文名 ── brown gold

印刷色號　C 17　M 62　Y 100　K 19

[注2] 文中的升、匁、分均為日本古代計量單位。

岩樺
いわかば

靈感來自樹皮的自然橙色

光從名稱來看或許難以理解，不過岩樺是重現樺櫻木樹皮顏色的礦物顏料。樺櫻是樺木科，並非櫻花木的一種，但由於材質相似故稱此名，是相當受歡迎的實木原料。樹皮呈現完熟柿子般橙色，被使用為夕陽及秋天紅葉之色。

● 名稱由來 ── 樺櫻樹皮之色
● 主要用途 ── 畫材
● 顏料·染料 ── 顏料

印刷色號　C 0　M 46　Y 93　K 6

黃紅
きべに

誕生於新時代的
美麗果實色

黃色與紅色混合而成的顏色，是令人
聯想到秋天收穫之杏樹果實的濃郁橙
色。是明治時代迎向文明開化的和魂洋
才潮流中（詳見第八〇頁），異國文化
深入生活之際誕生的新礦物顏料。美麗
的杏樹果實之色，是為繪畫作品製造鮮
明生動效果的重點色。

● 誕生年代 ── 明治時代
● 主要用途 ── 畫材
● 顏料‧染料 ── 顏料

印刷色號　C 0 M 57 Y 73 K 5

岩赤
いわあか

類似能量景點的
神聖紅色

令人想起澳洲艾爾斯岩（Australia
Ayers Rock，又稱烏魯魯Uluru）與美國
聖多娜紅岩（America Sedona）的礦物
顏料。這些岩石的成分中含有大量的
鐵，氧化後即呈現紅色的視覺效果。比
起這些巨岩，雖然格局完全不同，但在
日本某些溪谷等地，也可見到稀有的紅
色岩石與地層。岩亦色總覺得是令人聯
想到太古時期聖地的顏色。

● 名稱由來 ── 天然礦物顏料的紅
● 主要用途 ── 畫材
● 顏料‧染料 ── 顏料

印刷色號　C 4 M 81 Y 54 K 0

橙黃
<small>だいだいき</small>

令人眼睛一亮的
明亮橙色

橙色有時也稱為橙黃色，這裡說的橙黃，是比橙色多帶了點黃的顏色。

若說橘子是橙色，那麼柳橙應該就是橙黃了吧！近來也開始能在市面上看到稱為橙黃色的小番茄，令人眼睛一亮的橙黃，彷彿可以為一天的開始帶來明亮活力。

● 誕生年代 —— 近代
● 登場作品 —— 《妄想》（森鷗外）
● 主要用途 —— 畫材
● 顏料・染料 —— 顏料

印刷色號　C 0 M 37 Y 100 K 4

赤黃
<small>あかき</small>

秋季必備的
美麗合作

染紅的葉子與變黃的銀杏葉，赤黃即是混合這兩種秋天之色而成的水干顏料。兩色混合之後，呈現出略微暗沉的橙色，最適合用來描繪秋天的黃昏。表現出夕陽時漸漸染紅的漸層色天空中，太陽瞬間閃耀的虛幻之色。

● 誕生年代 —— 近代
● 名稱由來 —— 紅與黃混合之色
● 主要用途 —— 畫材
● 顏料・染料 —— 顏料

印刷色號　C 0 M 30 Y 100 K 0

濃黃

こいき

明亮的重點色

水干顏料的其中一色，如其名所示是濃郁的黃色。舉例來說，就像向日葵花朵、蛋黃，還有青澀小學生所戴的黃色帽子等。在繪畫中多是加入水或其他顏色混合使用，以料理而言，就像是具提味效果的調味料，只須使用一點點，即可發揮畫龍點睛的效果。是相當活躍的作品重點色。

● 誕生年代 —— 近代
● 名稱由來 —— 濃黃色
● 主要用途 —— 畫材
● 顏料・染料 —— 顏料

印刷色號　C 0　M 21　Y 89　K 7

黃綠

きろく

柑橘類果實般的透明黃色

「黃綠」一詞應該有很多人會讀成「きみどり」吧？不過，傳統顏料的綠讀作「ろく」，所以黃綠其實是「きろく」。黃綠是上羽繪惣的原創顏料，在黃色中混入微量綠色而成。是一種令人聯想到柑橘類果實的透明感色。也適合用來描繪朦朧月光等。

● 誕生年代 —— 近代
● 名稱由來 —— 黃與綠混合之色
● 喜好人物 —— 畫材
● 顏料・染料 —— 顏料

印刷色號　C 20　M 3　Y 85　K 0

金泥雲母赤口

きんでいうんもあかくち

● 誕生年代 —— 近代
● 名稱由來 —— 染上金與紅的雲母
● 主要用途 —— 畫材
● 顏料‧染料 —— 顏料

印刷色號

C 14	M 26
Y 69	K 0

低調閃耀的隆重黃金色

金泥是金粉混入加了膠的熱水而成的顏料，多使用於佛教界的佛畫及經書。在深藍色的「紺紙」上以金泥作佛畫，就稱為「紺紙金泥書き」（こんしこんでいがき）。

另一方面，雲母屬於矽酸鹽（Silicates）礦物，在日本畫中是與顏料搭配使用的混合劑般的存在。

由於閃爍著光輝，自古以來也有「きら」[3]之名。

金泥雲母即混合這兩種原料而成的極彩色[4]基本色。色名「赤口」，表示加入紅色顏料，呈現接近黃金的顏色。在日本畫歷史中，提到金色，通常會聯想到貼金箔的狩野派屏風圖，是一種與狩野派藝術相呼應、既隆重又絢爛豪華的黃金色。

[注3] 閃亮之意。
[注4] 日本畫的繪畫技法之一，使用大量鮮艷飽和的色彩且密集塗繪，呈現出非常豐富華麗的風格。

金泥雲母赤口由金粉、膠、雲母混合而成。

◀金泥雲母赤口與銀杏皮的顏色相近。

感受大地溫暖的
朱泥之赤

朱土
しゅど

明度與彩度皆高
的黃色

金黃土
きんおうど

一般以常滑燒[5]為代表，使用含鐵質礦土燒製的未上釉陶器稱「朱泥」。朱土色即此類陶器常見的濃橙色，自古以來是泥繪具（水干繪具的古稱）的其中一種。

朱土色呈現出與透明感無緣的大地溫暖色調，亦適合作為上金泥之前的底色使用。

除了黃金色之外，此色系還有其他名稱中帶有「金」的顏色。色票中也將明亮的黃土色稱為「假金色」，用以取代高價金色。

金黃土屬此類型的顏色之一，在繪畫上經常作為人物畫背景使用，使作品整體呈現正面印象。

● 誕生年代 —→ 明治時代
◐ 名稱由來 —→ 有溫度的土色
◐ 主要用途 —→ 畫材
◑ 顏料・染料 —→ 顏料

印刷色號　C 0　M 52　Y 59　K 33

● 名稱由來 —→ 帶金的黃土色
◐ 主要用途 —→ 畫材
◑ 顏料・染料 —→ 顏料

印刷色號　C 0　M 28　Y 64　K 22

[注5] 常滑燒陶器產於日本愛知縣常滑市一帶，起源於平安時代末期。將原料中的鐵成分燒製成紅色為其特點，為日本六大古窯之一。

錆茶

さびちゃ

掺混鏽色的孤寂茶色

金屬氧化產生鏽，使金屬逐漸失去原本閃耀的光輝。換言之，鏽可說是衰老與退化的表現，不過也像隨年齡增長的資深演員一般，讓人感受到一股沉靜的魅力。

錆茶是掺雜著鏽色並散發出孤寂感的茶色，適合用來描繪荒野的紅土。

- 名稱由來 ── 江戶時代
- 主要用途 ── 畫材
- 顏料・染料 ── 顏料

印刷色號　C 40　M 85　Y 85　K 40

黑茶

くろちゃ

發酵茶中可見的酸味茶色

屬於偏黑的茶色。

中國茶依據發酵程度，可區分為白茶、黃茶、青茶等六大類。其中發酵程度最高的就是黑茶（普洱茶）。日本也有自古相傳的製法，例如德島縣的阿波晚茶、富山縣的富山黑茶等。偏黑色的茶湯可品嘗到酸的滋味。

- 誕生年代 ── 近代
- 名稱由來 ── 偏黑的茶色
- 主要用途 ── 畫材
- 顏料・染料 ── 染料

印刷色號　C 43　M 62　Y 61　K 62

黃茶綠

きちゃろく

◎誕生年代 ——
◎主要用途 —— 黃、茶、綠混合之色
◎顏料・染料 —— 畫材
　　　　　　　　顏料

印刷色號

C	0	M	14
Y	54	K	54

擄獲鹿鳴館之花的新時代之色

以現代來說，是一種可稱為大地色的顏色。正如黃茶綠這個名字，是一種可以視為各種色系、難以明確表現的顏色。若真要說，應該是黃色調較重的橄欖色吧！

黃綠茶般的顏色，在明治時代文明開化時期相當流行。這個時代與外國重要人士社交的場所就是鹿鳴館，在這裡可以見到被稱為「鹿鳴館之花」的美麗女性。她們穿著稱為「Bustle dress」的裙撐式洋裝，選擇的多是黃茶綠色的澄透綠色或淡淡茶色。

楊洲周延的著名畫作《貴顯舞踏の略図》（貴顯舞會示意圖）中，都可見到穿著此色洋裝的女性身影。

▲ 粒子較細的黃茶綠色礦物顏料，呈現柚子*般的顏色。

*注：日本柚子其實不是柚子，而是香橙。

 繪　畫

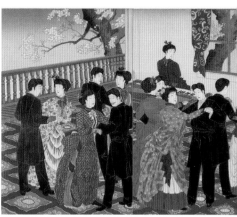

明治時代時，黃綠茶色洋裝大受歡迎。《貴顯舞會示意圖》（神戶市立博物館收藏／DNPartcom）

沉靜印象的素樸茶色

白茶
しらちゃ

指的是接近白色的淺茶色。也是日文褪色一詞「白茶ける」（しらちゃける）的由來。明亮沉靜之色予人謙虛之感。江戶時代時是「四十八茶百鼠」顏色之一，除備受愛好茶道之人喜愛，也成為小袖[7]的流行色，被視為時髦之色。

[注7] 日本傳統服飾，直到平安時代都是貴族貼身衣物。江戶時代普及至民間，為日常穿著的窄袖便服，被視為現今和服的原型。

● 誕生年代 ──── 江戶時代
● 名稱由來 ──── 褪色
● 喜好人物 ──── 《心中天網島》（近松門左衛門）
● 顏料・染料 ──── 染料

印刷色號　C 24　M 31　Y 43　K 0

令人想起早春之櫻與淡淡戀情

薄紅色
うすべにいろ

紅花色素可依染法濃淡表現出各式各樣的紅，其中最顏色最淺的就是薄紅色。此色彷彿春櫻，若山牧水的花見詩歌中有這麼一首：「うすべにに葉はいちはやく萌えいでて咲かむとすなり山桜花」（中譯：薄紅色彷彿萌發綠葉，即將開出山櫻之花）。此外，薄紅色的臉頰與口紅等，也是令人聯想到年輕女性淡淡戀情之色。

● 誕生年代 ──── 平安時代
● 登場作品 ──── 《花冷》（瀨戶內寂聽）
● 顏料・染料 ──── 染料
● 別名 ──── うすくれない

印刷色號　C 0　M 57　Y 36　K 0

岩桃

いわもも

- 誕生年代 —— 近代
- 名稱由來 —— 天然礦物顏料的桃色
- 主要用途 —— 畫材
- 顏料‧染料 —— 顏料

印刷色號

C	15	M	39
Y	27	K	10

看起來很美味的紅色系桃子色

到了近代，以人工原石製成的人造礦物顏料稱為「新岩繪具」。色名中若有「岩」字，就是新岩繪具的一種，岩桃就是其一。紅色系傳統色中也有桃色，而岩桃又比桃色多了些黃色。

岩桃在日本畫中當然適合描繪桃子果實，同時也可為白花添上淡淡紅色，或是幫背景增加溫度。此外，現代色的「pink」雖等同於桃色，但

英文「pink」也有撫子科植物之意。換句話說，「pink」也包含撫子花在內，撫子色是比岩桃及桃色再多點紫的顏色。

食 物

相對於桃花之色，岩桃展現的是桃子果實之色。

赤紫
あかむらさき

可見光中沒有的顏色

紅色與紫色的中間色，給人偏向紫色的印象，或許也可以說是給人華麗印象的顏色。在奈良時代至平安時代行使律令制的朝廷中，赤紫色服裝的地位僅次於深紫。由於是可見光中沒有的顏色，故又被稱為耶穌（Jesus Christ）之色或甦醒之色。

- 誕生年代 —— 奈良時代
- 喜好人物 —— 貴族
- 登場作品 —— 《源式物語》（紫式部）
- 顏料・染料 —— 顏料與染料兩種

印刷色號 C 50 M 100 Y 0 K 0

青紫
あおむらさき

初夏花兒
輕輕擺動的紫色

青色與紫色的中間色。結合兩色特徵，是給人複雜印象之色。梅雨時期開花的紫陽花、花菖蒲、燕子花、桔梗等，都綻放著楚楚可人的青紫色花朵。

青紫色是自然界中波長最弱的顏色，也是視覺上具療癒效果之色。江戶庶民之間流行的「江戶紫」，亦是青紫色系的其中一員。

- 誕生年代 —— 近代
- 名稱由來 —— 帶紫的青
- 主要用途 —— 畫材
- 顏料・染料 —— 顏料

印刷色號 C 85 M 77 Y 0 K 48

藤紫

ふじむらさき

● 誕生年代 —— 明治時代
● 喜好人物 —— 明治時代的人們
● 登場作品 —— 《三美人之圖》（上村松園）
● 顏料・染料 —— 顏料與染料兩種

印刷色號

C	36	M	51
Y	0	K	0

美人畫巨匠喜愛的明治流行色

自古以來，藤與紫即被視為高貴之色。合併兩色的「藤紫」，是化學染料技術發達、誕生多種新色的明治時代流行色。氣場十足的薄紫色受到多數女性喜愛，為迎接文明開化的新時代增添了色彩。

藤紫也為明治時代代表文豪及藝術家所愛用，其中特別愛好此色的是擅長美人畫的畫家們。「西有松園，東有清方。」在並列為東西美人畫巨匠的上村松園與鏑木清方的作品中，都可見到藤紫色，在和服與和服內的襦袢8上，也可見到眩目的薄紫。像這樣懂得運用流行配色，應該也是讓他們成為受歡迎藝術家的理由之一吧！

[注8] 是指穿著和服時，介於內衣與外衣之間的中衣。

繪　畫

上村松園《三美人之圖》中的和服就使用了紫藤色。（HIKARU MUSEUM收藏）

古代紫
こだいむらさき

重現古典之紫

重現古典之紫

　古代紫（京紫）是以紫草根染製而成的顏色。隨後於江戶時代誕生的江戶紫（今紫）的青色較重，兩者雖同屬紫色，卻也截然不同。

　古代紫是染物盛產地——京都，自古以來一直使用的紫色，比起亮度較高的江戶紫，顯得沉穩有氣質，也被運用在佛事之際的用品及用紙上。

- ● 誕生年代 ——— 江戶時代
- ● 登場作品 ——— 較古代之色澄透之紫
- ● 顏料・染料 ——— 染料
- ● 別名 ——— 京紫

印刷色號　　C 30　M 73　Y 8　K 3

岩藤
いわふじ

擄獲眾多藝術家之心的顏色

　天然礦物顏料的色名。藤花自古便經常出現在日本歷史中，無論是古典文學或繪畫，都可見其身影。也有俳句將藤花花冠比喻為穿著振袖[9]的女子。

　彷彿下著靜靜細雨般、成串藤花的矜持之美，還有內斂色調，擄獲了眾多藝術家的心。

- ● 名稱由來 ——— 天然礦物顏料的藤色
- ● 代表物品 ——— 藤之花
- ● 顏料・染料 ——— 顏料

印刷色號　　C 50　M 50　Y 0　K 0

[註9] 長袖和服，是未婚女性穿著的正式和服。依袖長又可分為大、中、小振袖。主要在喜慶祝賀場合穿著，色彩花紋華麗。

為了控制庶民而發展出的俊俏之色

梅鼠
うめねずみ

把紅想像為梅，這個帶紅的鼠色就稱為「梅鼠」。

江戶時代的幕府對庶民力量戒慎恐懼，依據風水禁止庶民使用華麗的色彩。沒想到江戶庶民反而發展出許多俊俏之色，梅鼠就是其中之一。

- 誕生年代 —— 江戶時代
- 主要用途 —— 和服之色
- 喜好人物 —— 江戶時代庶民
- 顏料・染料 —— 染料

印刷色號　C 0　M 20　Y 10　K 30

從納戶色衍生出較暗的紫色

藤納戶
ふじなんど

江戶城裡有稱為「納戶」的儲藏空間，納戶色即與此空間相關之色。關於此色的說法眾多，但一說認為納戶色是指房間的暗度，此外也有從納戶色發展出來的顏色。將平安時代以前的流行色藤色搭配上納戶色的藤納戶就是其一，其他還有鐵納戶、錆納戶等。

- 誕生年代 —— 江戶時代
- 名稱由來 —— 帶紫的納戶色
- 主要用途 —— 風呂敷*等
- 顏料・染料 —— 染料

印刷色號　C 60　M 45　Y 0　K 25

*注：日本傳統文化中用來包裹衣物、便當等物品，以便於攜帶的方形布巾。

紫金末

しきんまつ

比純紫金末便宜的
仿造顏料

在朱色中加入純金混合，即是相當高
級的「純紫金末」顏料。紫金末則是使
用非純金的金粉，是較為低價的顏料。

由於純紫金末過於高價，所以開發出相
似的顏料。

紫金末的紫色調較重，是一種令人彷
彿聞到香甜氣息的紅豆湯之色。

- ● 誕生年代 ──→ 近代
- ● 主要用途 ──→ 畫材、工藝品
- ● 顏料・染料 ──→ 顏料

印刷色號　C 40　M 90　Y 79　K 60

紫紺末

しこんまつ

以「紫紺優勝旗」聞名的
榮譽之色

進入明治時代後才出現的比較新的顏
料。過去的紫色染料為「紫根」，由紫
草的根染製而成。「紫紺」正如色名所
示，是帶深藍的紫。同時也是現代人所
熟悉的日本春季甲子園優勝旗的顏色，
即「紫紺優勝旗」。之所以選擇此色，
或許就是因為紫色的崇高氣質。

- ● 誕生年代 ──→ 明治時代
- ● 顏色產地 ──→ 京都
- ● 顏料・染料 ──→ 顏料

印刷色號　C 50　M 90　Y 20　K 50

黑群青
くろぐんじょう

沉在河川底的
深度青

黑群青又稱「燒群青」，是以火加熱使群青產生帶黑效果而成的天然礦物顏料，是略帶青感的顏色。

關於黑群青的意象，請想像緩緩流過寂靜森林的一道河川。淺處可見清澈之水，深處又有一股神祕的靜謐，那就是黑群青之色。

- 誕生年代 —— 偏黑的群青
- 主要用途 —— 畫材
- 顏料・染料 —— 顏料
- 別名 —— 燒群青

印刷色號　C 64　M 38　Y 35　K 29

青鈍
あおにび

江戶時代蔚為流行的
哀悼之色

縹色（はなだいろ）再疊上鈍色而成的顏色。現代文中常以「鈍色之空」表現陰天，或許青鈍更為接近也說不定。

在古代是家臣及地位低下者所穿之色，平安時代時被視為凶事之色，使用於喪服及尼僧衣服。此色的負面印象一直到江戶時代才消失，成為別緻之色。

- 誕生年代 —— 平安時代
- 登場作品 —— 《源氏物語》（紫式部）
- 顏料・染料 —— 顏料與染料兩種
- 英文名 —— blue black

印刷色號　C 89　M 77　Y 61　K 15

別上本藍
べつじょう ほんあい

- 誕生年代 —— 西元五世紀左右
- 名稱由來 —— 特別的藍色
- 顏色原料 —— 蓼藍
- 顏料・染料 —— 顏料

印刷色號

C 90	M 56
Y 16	K 21

又深又濃，繼承藍色的本流

日文「別上」有特別、卓越之意。別上本藍，是重現傳統藍染料的一種有機顏料。上羽繪惣有此色的水干繪具及棒繪具（條狀顏料），粒子細緻，是非常容易使用的畫材。

在「藍」的篇章中（詳見第一八頁）已經介紹過藍染歷史及由來，現在就來說明藍的天然染料的製作方法。藍染料的原料蓼藍，是蓼科一年生草本植物。蓼藍的種植在春天播種，初夏時收穫乾燥，約需花費三個月時間加水發酵，使其成為「蒅」（すくも）[10] 的狀態。之後加入灰汁、糖分、酒等混合，約再放置兩週時間染料即完成。現代已經擁有化學染料，而天然染料的製作確實需要耗費許多工夫與時間。

[注10] 藍染的原料，將乾燥的蓼藍加水發酵多日後陰乾，即成「蒅」。

作為藍色原料的蓼藍，綻放著紫色的可愛小花。

原料

群綠
ぐんろく

群青的原料藍銅礦，與綠青的原料孔雀石，開採自同一礦層。這兩色都是日本傳統色的代表，融合兩色即成群綠。

可視為青、亦可視為綠的這個顏色，在大自然中也是極為少見之色。金龜子背上的顏色就很像群綠，是一種又青又綠的奇妙色彩。

● 誕生年代 ── 平安時代
● 名稱由來 ── 綠的集合
● 主要用途 ── 畫材
● 顏料‧染料 ── 顏料

印刷色號　C 71　M 20　Y 57　K 19

青灰末
あおはいまつ

青灰末是上羽繪惣命名的礦物顏料色名。末指粉末，青灰末即帶青的灰色粉末，與江戶時代流行色之一「深川鼠」類似。江戶城中深川一帶的下町文化尤其盛行，色名中加上深川二字，更能凸顯江戶子＝的「粋」（いき），漢字寫作「生き」、「息」、「意気」，為瀟灑之意。

● 名稱由來 ── 帶青的灰色
● 主要用途 ── 畫材
● 顏料‧染料 ── 顏料

印刷色號　C 81　M 49　Y 53　K 0

[注11] 土生土長的江戶人。現今多認為要三代都住在江戶（東京下町舊城區），才能稱是江戶子。典型江戶子氣質為出手大方、不拘小節、莽撞正直、急躁易怒，卻也重情講義。

岩白群
いわびゃくぐん

日本畫中不可或缺的青

藍銅礦也是群青的原料。藍銅礦粉碎後的折射效果，會變成帶白的青粉，稱為岩白群。

岩白群於飛鳥時代自中國傳入，與群青一樣是自古以來日本畫中不可或缺的礦物顏料之一。適合用來描繪淡藍晴空與通透的水面。

- 原材料 —— 藍銅礦
- 主要用途 —— 畫材
- 顏料・染料 —— 顏料

印刷色號　C 38　M 13　Y 0　K 18

以極細粒子
創造接近白色的綠青

岩白綠
いわびゃくろく

天然礦物顏料的粒子依粗細區分為一至十五號，其中粒子最細的稱為「白」（びゃく）。若取自藍銅礦的最細粒子顏料是岩白群，那麼採自同一礦層的孔雀石的最細粒子顏料就是岩白綠。由於江戶時代前研磨粒子的技術尚未發達，因此過去的綠比現今看到的更為深濃。

- 誕生年代 —— 江戶時代
- 名稱由來 —— 天然礦物顏料的白綠
- 主要用途 —— 畫材
- 顏料・染料 —— 顏料

印刷色號　C 70　M 30　Y 40　K 0

藍白

あいじろ

● 誕生年代 ── 江戶時代
● 代表物品 ── 藍染
● 別名 ── 蟹鳥染、白青
● 顏料・染料 ── 顏料與染料兩種

印刷色號

C	24	M	0
Y	9	K	0

著名景點的基本色

藍染依據染製程度的濃淡而有不同名稱表現，就像茶色系有四十八茶，藍染也有「四十八藍」的說法。留、黑紺、紺、藍、花色、淺蔥、瓶覗等色依序漸淺，最淺之色稱為藍白。當深濃印象的藍色愈趨近白，就變成清爽的蘇打水色。微量的藍就能讓白不再白，故也稱為「白殺し」（しろころし）[12]。

此外，藍白色也被用在家喻戶曉的著名景點上。東京晴空塔的「晴空塔白」（Skytree White），就是以藍白為基底的原創色。塔的外觀看起來雖是白色，實際上卻帶著淡淡青色。東京的象徵，選擇了使用日本傳統絲綢色來為它上妝呢！而磁磚上也經常見到藍白色。

[注12] 中譯為「殺白」，為藍染職人用語，意指讓白布不再是純白色的藍染技術。

清爽的蘇打水顏色，帶給人們夏天般的清涼感受。

岩白

いわしろ

- 名稱由來 —— 天然礦物顏料的白
- 主要用途 —— 畫材
- 顏料・染料 —— 顏料

印刷色號

C	0	M	2
Y	10	K	6

不輸給其他顏色的「堅定白」

近代以後誕生之人造礦物顏料（新岩繪具）的一種。製法是將玻璃及氧化金屬高溫加熱後形成的人工礦物研磨而成。顏色就像花崗岩的一部分，或是麻糬表面的淡淡奶油色。

視覺效果雖然平淡，但在白色系顏料中透明度最低，極具個性。其他類似的白色顏料還有胡粉、方解末等，前者多用在底色，後者用來描繪，白岩則

可用於疊塗與最後修飾等。

不論任何顏色都能染蓋上去的濃厚白色，與散發白色光輝、讓空間顯得豪華的大理石色，有著異曲同工之妙。

食物

麻糬般的白色，看起來就很美味！

松葉白綠

まつば
びゃくろく

名稱由來 ——— 接近白色的松葉綠青
顏色原料 ——— 孔雀石
主要用途 ——— 畫材
顏料・染料 ——— 顏料

印刷色號

C	32	M	0
Y	23	K	0

「松葉綠青」中最接近白色的顏色

天然礦物顏料「松葉綠青」色系中最接近白的就稱為松葉白綠。

取自同一礦物的原料，會依濃淡呈現不同色階表現，這就是顏料的特徵。而同色中最白的一種，色名就稱為「白」（びゃく）。

由於松葉綠青是孔雀石研磨而成的顏料，那麼，松葉白綠或許可稱是孔雀石中最白部分的顏色。將

松葉綠青的白稱為「白綠」，是使用顏料之人自古以來的習慣。

代表性顏料系列的松葉綠青，就是群青系列中最古老的，如今孔雀石已是極少見的天然礦物，在日本幾乎已經開採不到了。

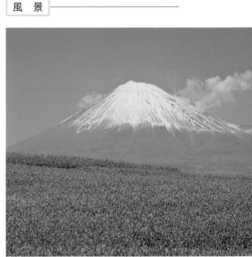

風景

松葉白綠顏料多用為表現新綠的底色。

裏葉綠青

うらはろくしょう

葉子內側特有的
偏白綠

詮釋葉子內側之色，比表面的綠偏白
一些。不像植物表面照到太陽可以經常
行使光合作用，所以顏色偏白。
即使是同一色還能做出微妙區分，令
人感覺到色名的有趣。此外，這也是讓
人聯想到沖繩翡翠綠海洋的一個顏色。

- 名稱由來 ────→ 模仿葉子內側之色
- 主要用途 ────→ 畫材
- 顏料‧染料 ───→ 顏料

印刷色號　C 50　M 0　Y 25　K 40

蒼色

そうしょく

不是青色
但接近綠色的「蒼」

「蒼」這個漢字是將蔬菜、牧草收進
倉庫的意思。由於蒼的日文讀作「あ
お」，又有「蒼天」一詞，於是給人的
印象總以為是青色，但實際上卻是指綠
色。然而古代青綠混用，似乎也沒有明
確區別。蒼色的深綠是描繪山及草原的
重要顏料。

- 常用表現 ────→ 臉色蒼白
- 別名 ──────→ 蒼色
- 顏料‧染料 ───→ 顏料

印刷色號　C 90　M 0　Y 68　K 40

濃草

こいくさ

夏日太陽孕育出的
濃草之色

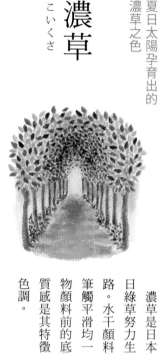

濃草是日本畫用的水干顏料之色，夏日綠草努力生長般的顏色令人聯想到山路。水干顏料的粒子極細，延展性佳，筆觸平滑均一，因此可作為使用天然礦物顏料前的底色使用。不帶光澤的霧面質感是其特徵。可自由混合調配出各種色調。

● 名稱由來 ── 濃草之色
● 主要用途 ── 畫材
● 顏料‧染料 ── 顏料

印刷色號　C 70　M 27　Y 61　K 40

草綠

そうろく

感覺嗆辣的
草原綠色

大太陽下草原般的濃綠色。日文讀音不是「そうりょく」，而是「そうろく」。

定睛細看，會發現草的綠確實與葉子的綠不同。不注意看時雖然感覺相同，但只要留意就能察覺細微差異。或許就是色名中的言靈讓我們有此感受。

● 名稱由來 ── 原野青草般的綠
● 主要用途 ── 畫材
● 顏料‧染料 ── 顏料

印刷色號　C 68　M 0　Y 90　K 20

濃綠
のうりょく

歲月累積下
帶點哀愁的綠

色如其名是濃濃的綠色。也讀作「こいみどり」，別名「深綠」。讓人聯想到夏天時樹木蓬勃生長的綠。

隨著時間流逝會讓綠葉顯得更綠，濃綠老葉與新綠若葉形成對比，重複著生命的延續。濃綠的孤寂感，也為繪畫作品帶入一股沉靜。

● 誕生年代	→ 近代
● 顏料・染料	→ 顏料
● 別名	→ 深綠

印刷色號　Ｃ 100　Ｍ 0　Ｙ 100　Ｋ 50

老綠
おいみどり

有長者風範的
沉靜綠

色如其名，「老綠」指的是老去的綠。若說新綠是清爽之綠，那麼老綠表現的就是歷經歲月帶點滄桑感的綠吧！

老去雖令人感到悲哀，但歷經各種苦樂的年輪，不也是魅力所在嗎？若這樣想，老綠彷彿是令人想起慈祥爺爺的一種顏色。

● 誕生年代	→ 平安時代
● 名稱由來	→ 成為老木的松葉之色
● 別名	→ 柚葉色
● 顏料・染料	→ 顏料

印刷色號　Ｃ 45　Ｍ 0　Ｙ 60　Ｋ 70

青草
あおくさ

表現青草之色的顏料。青草就是夏天茂生之草，多用於俳句的夏天季語。自由律俳句[13] 代表尾崎放哉的作品說道：「青草限りなくのびたり夏の雲あばれり」（中譯：青草蓬勃遍野，夏天的雲好美）。講的是美麗白雲映照著茂密生長的夏草之夏日情景。青草之色令人感受到晴朗的情感與青春。

● 名稱由來 —— 青草之色
● 主要用途 —— 畫材
● 顏色・染料 —— 顏料

印刷色號　C 71　M 23　Y 95　K 17

青口若葉
あおくちわかば

若葉（嫩葉）在持續生長後所呈現的顏色。它是一種強烈的濃綠，並且讓人得以想像葉子生長繁茂的景況。若以生活周遭的事物來比喻，應該就像青汁般營養十足的顏色吧！

日本氣候受濕度等因素影響，使得自然界中的綠色也呈現多種微妙的變化。

● 名稱由來 —— 若葉之色
● 主要用途 —— 畫材
● 顏色・染料 —— 顏料

印刷色號　C 73　M 17　Y 83　K 8

[注13]俳句是以五、七、五，三行共十七音律組成的日本古典短詩，自由律俳句則不受定型律限制，以自由的音律詠唱心情。

鶸萌黃

ひわもえぎ

誕生年代 —— 江戶時代
主要用途 —— 染物
顏料·染料 —— 染料

印刷色號

C	37	M	15
Y	99	K	0

令人感受到生活餘裕的黃綠

指的是介於鶸色與萌黃色之間的淡綠，或說是黃色較重之綠。此色又被稱為「淺綠」，據說在江戶時代中期之後普及開來，成為染色之一。戰亂終結，天下太平到來的江戶時代。投身戰場的武士們也終於可以開始享受生活，大家開始把豐富的色彩穿上身。其中之一就是鶸萌黃色，年輕的色調相當受到喜愛。

明亮的綠色象徵著繁榮與和平。從以武力掠奪他人的時代，進入以智力共有幸福的時代。從顏色的流行，也可以看出每個時代的轉變。

和服

江戶時代中期以後，鶸萌黃即成為染物常用的顏色。

植物

綠色的鶸萌黃令人聯想到若葉，又稱為淺綠。

金泥雲母青口

きんでいうんも
あおくち

雲母光輝
襯托出的青色

先前已提過，在稱為「きら」的礦物雲母中加入赤顏料而成的金色是「金泥雲母赤口」。此色則是加入青色顏料而成的金泥雲母系列色之一，是加入青色顏料而成的淡淡苔蘚綠（moss green）般的顏色。

與赤口相比，是接近青色的顏色，於是稱為青口。質樸中帶有光輝，呈現出明快的色調。

- 誕生年代 —— 近代
- 主要用途 —— 畫材
- 顏料‧染料 —— 顏料

印刷色號　C 30　M 13　Y 62　K 5

黃草

きぐさ

擁有青草生氣的
健康綠

「黃草」是上羽繪惣創造的詞彙，指的是黃色較重之綠，像青草般充滿活潑生氣的綠色。相信很多人看著綠色都能感覺平靜。不過單一種綠色，也會因著濃淡與混色呈現多樣變化。顏料職人追求忠實重現各色之美，此色是結合了職人技術與心意的優雅之色。

- 誕生年代 —— 近代
- 名稱由來 —— 黃色較重的草色
- 主要用途 —— 畫材
- 顏料‧染料 —— 顏料

印刷色號　C 9　M 0　Y 90　K 40

青茶綠

あおちゃろく

- ◉ 誕生年代 —— 近代
- ◉ 名稱由來 —— 青、茶、綠混合之色
- ◉ 主要用途 —— 畫材
- ● 顏料・染料 —— 顏料

印刷色號

C	62	M	23
Y	55	K	0

佇立於寂靜森林中針葉林的深綠

這也是近代以後誕生的青色系人造礦物顏料。帶青的茶色稱為「青茶」，再加入綠色即是「青茶綠」。

此色近似日本傳統色代表之一的綠青（ろくしょう），但比起以高價孔雀石為原料的綠青，價格上便宜許多。其他人造礦物顏料也都比同色系的天然礦物顏料便宜，適合日本畫初學者作為練習使用。

由青、茶、綠這個意外組合形成之接近翡翠綠的顏色，就像是佇立於寂靜森林中的針葉林般的深綠。此色多用來描繪樹林，拿來畫湖泊水池等，也能呈現一股寂靜高雅的氛圍。

名所

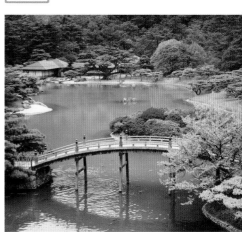

若想描繪香川縣栗林公園般的水池及樹林，青茶綠最是適合。

純紫金末

じゅんしきんまつ

純金與本朱的
豪華組合

本朱混入純金後燒製而成的顏料。加熱過的金帶點紫色，顧得此名。此色結合了兩種高價原料，所以是高級顏料。

其獨有的厚重感與偶爾閃爍的光輝，在傳統色中亦是屈指可數。

純紫金末在繪畫中通常作為重點色使用，可為作品增添豪華感。

- 名稱由來 —— 把金加熱燒成紫色之故
- 主要用途 —— 畫材
- 顏料‧染料 —— 顏料

印刷色號　C 49　M 60　Y 47　K 53

黃碧玉末

きへきぎょくまつ

提升藝術性的
自然色

由二氧化矽（silicon dioxide）及石英結晶而成、含有不純物的礦物稱為碧玉。日本三大名石中的「佐渡赤玉石」即是碧玉的一種。

黃碧玉朱是採自碧玉中黃色系礦石而成的天然礦物顏料。黃碧玉也是受歡迎的能量石，據說具有藝術性能量，或許也能為繪畫作品注入力量。

- 誕生年代 —— 近代
- 登場作品 —— 原料使用黃碧玉之故
- 主要用途 —— 畫材
- 顏料‧染料 —— 顏料

印刷色號　C 0　M 0　Y 80　K 48

源自古代的
丹色基調

鉛丹
えんたん

金與銅製作而成的
奢華金色

赤金
あかきん

鉛丹是以四氧化三鉛為主成分的丹色原料，作為獨立之色，也有一色就稱為「鉛丹」。

鉛丹與丹色幾乎同色，但鉛丹又加了若干黑色。古代在卑彌呼與魏朝的交流中留有鉛丹的記錄，正倉院寶物中也有鉛丹。戰前亦有以鉛丹色塗裝的車輛行駛在路上。

赤金這種金屬，是在金裡面加入二至五成的銅所製成的合金。赤金的名稱就是由此而來，給人的印象是比金色再多那麼一點紅色。

赤金常見於佛像或裝飾品上。以金與銅製作而成的「奈良大佛」，如今呈現的是帶紅的銅色，據說在完成當初可是充滿奢華感的赤金色呢！

● 誕生年代 —— 飛鳥時代之前
● 代表物品 —— 丹塗
● 主要用途 —— 工藝品、建築物塗裝
● 顏料・染料 —— 顏料
印刷色號　C 0　M 73　Y 65　K 5

● 名稱由來 —— 帶紅的金色
● 代表物品 —— 精緻金工
● 主要用途 —— 工藝品、裝飾品等
● 顏料・染料 —— 顏料
印刷色號　C 43　M 53　Y 88　K 0

銀鼠

ぎんねず

刺激想像力的
水墨畫濃淡色調

水墨畫有「墨分五彩」之說，意思是
藉由焦、濃、重、淡、清等五種濃淡各
異的漸層墨色相互組合，讓同一色調的
畫顯得立體，彷彿可以見到黑白以外的
色彩。

現代的淡墨相當於銀鼠色，也是與錫
色相近的高明度灰色。

● 誕生年代 —— 江戶時代
● 名稱由來 —— 聯想到銀色的鼠色
● 顏料・染料 —— 顏料與染料兩種
● 別名 —— 錫色

印刷色號　C 0　M 3　Y 5　K 40

黃白

きびゃく

從和菓子和蔬菜帶來
秋天氣息的食物之色

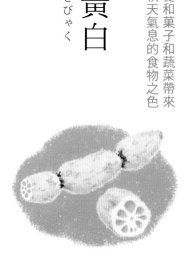

帶黃的白色。產季從秋天到冬天的蓮
藕正是這個顏色。由於蓮藕有孔洞，有
「前景看好」、被視為好兆頭的象徵，
是喜慶時不可或缺的食材。和菓子栗金
飩發源地的岐阜縣中津川，有一款稱為
栗子茶巾包（栗きんとん）[14] 的鄉土菓
子。這種和菓子的顏色也是黃白色。

● 名稱由來 —— 近代
● 主要用途 —— 畫材
● 顏料・染料 —— 顏料

印刷色號　C 5　M 5　Y 40　K 5

[注14]將過篩的栗子泥加入少量糖蒸
　　　煮，再用手巾定型成包子狀。

岩鼠

いわねずみ

名稱由來 —— 天然礦物顏料的鼠色

主要用途 —— 畫材

顏料・染料 —— 顏料

印刷色號

C	5	M	0
Y	0	K	60

俊俏江戶子的代表色

本章已介紹過的岩赤、岩紅、岩白等色名，名稱中的「岩」表示為日本畫顏料，尤其是指近代以後以人工礦物為原料製成的人造礦物顏料名稱。岩鼠又有一別名稱為「墨灰末」。提到「百鼠」，就想到是俊俏江戶子的流行色，岩鼠即繼承了這個鼠色傳統。

此外，時代劇中所描繪的江戶時代義賊鼠小僧也

都穿著鼠色衣服。明治時代出版的《役者錦繪帖》中，也繪有身穿鼠色衣物的角色鼠小僧。不管實際裝扮為何，但這些劫富濟貧的庶民英雄，不僅行動瀟灑，就連服裝也別具瀟灑魅力。

動物

貓雖是鼠的天敵，但俄羅斯藍貓卻是岩鼠色。

本紫
ほんむらさき

高價且高貴的
正紫色

以紫紺染製而成的紫色，稱為「本紫」。不管東洋或西方，紫色染物均因製作費工而價格昂貴，因此被視為高貴之色。

至今已開發出多種原料及新技術，紫色不再是特別之色。但正如這些新紫色被稱為假紫一般，本紫依然存在。

● 誕生年代 —— 平安時代
● 喜好人物 —— 貴族
● 主要用途 —— 高貴之人的衣裝
● 顏料・染料 —— 染料

印刷色號　C 64 M 85 Y 0 K 0

若紫
わかむらさき

歌舞伎女形
身上常見的紫色

指色調淡雅、明亮的紫色。過去「若紫」一詞便曾出現在《源氏物語》與《伊勢物語》中，據說直到江戶時代才成為一般的色名。

歌舞伎女形[15]為了隱藏前額剃髮痕跡所配戴的頭巾，稱為「野郎帽子」，即經常使用若紫色。

● 誕生年代 —— 平安時代
● 名稱由來 —— 年輕的紫色
● 登場作品 —— 《源氏物語》（紫式部）
● 顏料・染料 —— 染料

印刷色號　C 38 M 55 Y 13 K 0

[注15]現代歌舞伎清一色由男性演出，
扮演女性角色者稱「女形」。

上羽繪惣的現代京色

上羽繪惣獨創的色彩。
在此為您介紹上羽繪惣想像中的秋冬之色。

金雲母撫子

きららなでしこ

雙重風情的光澤淺紅

帶著淡紫的透明淺紅，加上雲母閃耀金色光澤，創造出融合可愛及華麗雙重風情的金雲母撫子。

此色襯托出燦爛日光下撫子花之美。傳統色撫子在平安時代也被運用在和服「襲色目」表現上，此色可以感受到，被喻為大和撫子之日本女性的堅強與柔美。

▲運用在和服或髮飾上，增添閃耀印象。

京紅

きょうくれない

產自京都的上質艷紅

京紅，是一個讓平安時代眾多女性聯想到為愛苦惱之色──赤紫的傳統色。上羽繪惣的京紅，是接近京紫、且令女性有喜悅感受的粉紅色。色名源自京都特產的口紅，在京都染製的紅絹同為此名。

活躍於明治至昭和初期的小說家上司小劍的小說作品《こりがん》中，也有京紅一詞出現──「水引[16]上了厚厚一層京紅」。自古以來，紅色便經常被文人、和歌詩人用來表達對於美麗及愛戀的私密情感。如此京紅，彷彿可以滋潤女性的心。

[注16]日本祝儀袋上綁的細繩結。

古代岱赭
こだいたいしゃ

大地之母與女性美的象徵

色名帶有古風，實際上並非古代使用之色，而是加了點古代風情的岱赭色。深茶色的岱赭令人想起大地力量，沉著而冷靜。

正如「大地之母」一詞，大地也是女性的象徵。此色令人感受到女性的堅強與神秘，深受眾人尊崇。

▲京都大原三千院的古代岱赭色石造地藏。

赤口瑪瑙
あかくちめのう

氣質高雅的襯膚裸色

瑪瑙依種類不同而呈現出各種色調，赤口瑪瑙則是具光澤感的赤褐色。表現自礦物「紅縞瑪瑙」（べにしまめのう）的紅色部分。

此色亦運用在朱塗漆器上，與近橙色的淺朱色「洗朱」（あらいしゅ）極為相似，擦在指甲上呈現透明裸膚感。

赤口瑪瑙沉靜溫柔的顏色極襯日本女性膚色，也非常適合秋天裝扮。作為基本色，可提昇女性的高雅形象。

水茜

みずあかね

自古熟悉之「茜」的衍生色

「茜」與「藍」同是日本最古老的植物染料。茜色鮮明珍貴，由於要從茜草抽取色素極為困難，故江戶時代紅色系多以紅花或蘇芳為主流。

茜草常見於日本山野，其細鬚狀根部可以抽取出黃赤色染料，所以才有「赤根」色名誕生。有一說認為現今東京赤坂的地名源自赤根。過去赤坂一帶栽種許多赤根，又被稱為赤根山。相傳此區多斜坡（日文寫作「坂道」），所以日後被稱為赤坂。

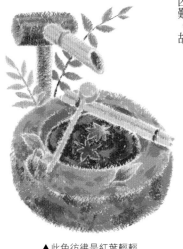

▲此色彷彿是紅葉輕輕落入池中的意象。

「水茜」為茜光照射下之水色

日文「茜さす」多與「日」連用，形容萬物染上一片茜色景象。

也就是說，「水茜」為茜光照射下之水色。色調近似櫻貝般的柔美透明淺紅，「水」則有滋潤、淨化、流動、透明、無暇等各種涵義。

艷紅
つやべに

演出優雅魅力之紅

自古以來艷紅色多用於日本女性使用的口紅及腮紅。色名有帶光澤的口紅之意，具有深度的鮮紅色，隨著光線變化微微透出光澤。此色優雅艷麗，從平安時代起至今，都是女性嚮往的顏色。跟「紅差指」[注17]一詞一樣，名稱由來與女性有很深的淵源。艷紅呈現女性魅力與堅強，那濃郁紅色或許可說是日本女性美的根源。

[注17] 日文中的「紅差指」，指的是女性上口紅時最常使用的無名指，別名「藥指」，亦即融合藥水時使用的手指。

金雲母
きんうんも

不經意展露華麗之色

色如其名，「金雲母」是散發閃耀光輝的華麗之色。話雖如此，卻又不過於華美，其透明與具包容性的金色，適合與他色搭配變化。強勢的金色或許令人難以親近，金雲母則無須擔心。運用在小物上，即可不經意地展露華麗風情。

▲由一層層薄片結晶形成的雲母。

鮮紅朱
せんこうしゅ

熱情又喜氣的鮮豔紅色

帶點鮮明朱色的紅，是上羽繪惣的「鮮紅朱」。

此紅色偏橘，在神社鳥居以及朱塗漆器上，都可見到相近的顏色。

顏色本身即充滿熱情，無論性別，只要擦上這個顏色的指彩，勢必能吸引所有目光。是一個令人感受到火焰般熱情的顏色。

▲鮮紅朱給人義大利紅色般的熱情印象。

青口雲母
あおくちうんも

散發珍珠般光芒的青綠

雲母，是為顏料增添光芒的色彩。

青口雲母色名中雖有青字，卻非夏天海洋般的鮮明青色。而是以帶淺青綠的灰色為基底，並微微散發珍珠優雅光澤的色調。雖是令人聯想冬季陰天之色，但與其他顏色組合卻能創造意外效果。

為寒冷冬日注入元氣的蜜柑色

蜜柑
おみかん

色如其名，指的就是蜜柑之色。現在或許不是家家戶戶都有，不過「暖爐桌與蜜柑」可說是日本冬季風情詩中不可或缺的組合。若想為冷冽冬日注入溫暖，果然還是需要充滿元氣的蜜柑色。附帶一提，在京都，通常會稱蜜柑為「御蜜柑」，是一種眷戀的表現。

在日本若說到蜜柑，一般是指溫州蜜柑。溫州蜜柑的栽種始於江戶時代天保年間（一八三○～一八四四年），明治時代之後產量大幅增加。在此之前食用的是紀州蜜柑。跟溫州蜜柑相比，紀州蜜柑果實較小且有籽，相傳是江戶時代富商紀伊國屋

文左衛門大量帶進江戶，日後逐漸受到喜愛。人們從江戶時代開始愛吃蜜柑，但據說以前的蜜柑不像現在這麼甜。由於橘子酸是理所當然，有時為了去酸還會烤過再吃。或許江戶時代的冬季風情詩不是「暖爐桌與蜜柑」，而是「圍爐裏（詳見第九○頁）與蜜柑」吧！

花與果實，都是大自然的產物，因此大多擁有美麗的色彩。御蜜柑之色正是如此。在以黑、茶色系色調為主的冬季裝扮中，若懂得重點使用蜜柑色，一定會被認為是時髦之人呢！

第 6 章

源自其他的傳統色

過去的日本人，成功地把眼睛所見的萬物之色，重現於染物及繪畫等物品上。接下來將介紹包含土地、礦物、自然、食物等表現森羅萬象的傳統色。

京緋色

きょうひいろ

- 誕生年代 —— 奈良時代
- 喜好人物 —— 貴族
- 主要用途 —— 貴族衣裝
- 顏料・染料 —— 染料

印刷色號

| C | 0 | M | 90 |
| Y | 95 | K | 0 |

在京都染製的上質緋色

緋色是以茜染製成之帶黃色的赤色，遠自平安時代以前即開始使用。「緋」是形容太陽或熊熊火焰般的顏色。

自八世紀末的平安遷都起，皇室定居京都超過千年以上，上質高雅的公家文化在此生根。於是在京都製作的物品多被冠上京字，以現代來說就像是高級精品般的存在。京都的顏色有京紫、京鼠等，京

都令人憧憬之色就是京緋色吧！在當時若懂得運用京緋色裝扮，就是擁有高時尚品味的證據。

緋色也是其中之一。若說江戶令人憧憬之色是江戶紫，那麼京都令人憧憬之色就是京緋色吧！

風　景

令人聯想到太陽或熊熊火焰的緋色。

誘人食欲的鮭魚肉之色

鮭色
さけいろ

可能很少人知道，鮭魚的分類屬於白肉魚，肉身原來是白色的。我們常聽到的「鮭魚粉」，是鮭魚在大海中吃到富含蝦紅素（Astaxanthin）這種天然紅色素的餌料[1]，肉身才逐漸變成紅色。明治時代以後誕生的鮭色，在日本傳統色中也是極少數來自魚類的色名。

[注1]即為磷蝦。

- 誕生年代——明治時代
- 名稱由來——鮭魚肉身之色
- 顏料·染料——顏料
- 英文名——salmon pink

印刷色號 C 0 M 45 Y 45 K 0

醞釀古風情的京都町屋象徵

弁柄色
べんがらいろ

在京都或稱小京都地區的古民家建築上，經常可見到稱為弁柄格子的裝飾。弁柄原料來自富含氧化鐵的紅土。世界各地皆可開採到紅土，但以印度東北部的孟加拉地區產量最大，故以地名為色名總稱[2]。此外，彌生土器的上色也使用了弁柄色。

[注2]「弁柄」べんがら（讀作benngara），為孟加拉（Bengal）的諧音借用字。

- 誕生年代——戰國～江戶時代
- 名稱由來——印度孟加拉地區
- 顏料·染料——顏料
- 英文名——Indian red

印刷色號 C 0 M 75 Y 56 K 35

岱赭

たいしゃ

- 誕生年代 —— 江戶時代
- 喜好人物 —— 開採自中國代州的赭土
- 主要用途 —— 畫材
- 顏料・染料 —— 顏料

印刷色號

C	0	M	70
Y	84	K	30

日本畫的重要畫材，氧化鐵的紅褐色

與群青、綠青、朱、墨等並列，為日本畫最古老的繪畫素材之一。在顏料種類有限的古代至中世紀時期，是很重要的顏料。此為採自中國古代代州（現今山西省）赭土（紅土的一種）的上質顏料，稱為岱州赭，後略稱為「岱赭」。

赭土含氧化鐵及過錳酸鉀，採自赭土的岱赭呈現可可粉般的紅褐色，適合用來描繪土壤、樹木等。

與成分中同樣有氧化鐵的弁柄顏料是相近色。

在日本有時會以黃土取代赭土，根據昭和中期作品《東洋繪具考》記載，新潟的佐渡、愛知的春日井、岐阜的大垣等地皆有出產日本國產岱赭。

煉瓦色 れんがいろ

象徵復古西洋建築的赤褐色

煉瓦的原料是含鐵的黏土，會隨著氧化程度更顯深紅，呈現獨特的風情。自西洋傳入的赤練瓦（紅磚）製法在明治近代化時期普及至日本各地，在當時採用西洋建築設計的東京車站上，依然可以見到煉瓦色。象徵著時代建築的煉瓦，也經常出現在當時的文學作品中。

- 誕生年代 —— 明治時代
- 名稱由來 —— 赤煉瓦之色
- 代表物品 —— 東京車站建築
- 顏料·染料 —— 顏料

印刷色號　C 17　M 62　Y 100　K 19

團十郎茶 だんじゅうろうちゃ

市川團十郎代代相傳之柿色

歌舞伎役者是庶民熱愛的大明星，更是江戶時代時尚指標。當時的「役者繪」專畫演員華麗奇特的戲服，色彩與花紋也因此從歌舞伎傳入庶民之間。歷史悠久的「成田屋」³大名跡市川團十郎，襲名時身穿的裃（かみしも），就是團十郎茶色。如今市川團十郎之位從缺⁴，或許哪天可以再見到團十郎的英姿。

- 誕生年代 —— 江戶時代
- 名稱由來 —— 市川團十郎的戲服
- 喜好人物 —— 歌舞伎演員
- 顏料·染料 —— 染料

印刷色號　C 0　M 50　Y 60　K 45

[注3]歌舞伎役者市川家族的屋號。

[注4]第十二代市川團十郎，本名堀越夏雄，二〇一三年因病逝世。二〇一九年一月由其子市川海老藏襲名（繼承名號），成為第十三代市川團十郎。

遍及大陸荒野的
大地之色

黃土
おうど

黃土是人類史上最古老的顏料之一。兒童用水彩顏料中幾乎都有黃土色。在日本或許感覺不到，但北半球地表有一大半都是被黃土覆蓋，是沒有草木生長、滿片荒野的黃土色世界。

收集由大陸吹來的黃土精製而成的顏料，即是黃土色。

● 誕生年代 ──→ 史前時代
● 主要用途 ──→ 畫材、土壁塗料
● 顏料・染料 ──→ 顏料
● 別名 ──→ ocher

印刷色號　C 17　M 51　Y 97　K 2

彷彿冬天荒野般之色

枯野
かれの

枯野代表冬天草木皆枯的荒野之色，是四季分明的日本特有色。夏目漱石留下一首冬天俳句，如此說道：「吾が影の吹かれて長き枯野かな」（中譯：荒原枯草黃，北風橫吹日西斜，影子漸漸長）。帶點米色的白，令人想起自然界動物們進入冬眠期的一片寂靜。

● 誕生年代 ──→ 平安時代
● 名稱由來 ──→ 荒野般之色
● 主要用途 ──→ 冬天裝扮
● 顏料・染料 ──→ 染料

印刷色號　C 0　M 15　Y 40　K 10

砥粉

とのこ

- 名稱由來 —— 砥石粉之色
- 主要用途 —— 畫材
- 顏料・染料 —— 顏料

印刷色號

C	2	M	23
Y	41	K	0

砥石粉末中可見的帶橙色的白

砥粉是砥石（磨刀石）粉末之色。砥石粉原本只是製作磨刀石時的副產物，但用途廣泛，除了可用於漆器工藝打底，亦可用於桐木衣櫃等木製家具的最後修飾。砥石粉可以滲入木材細微孔洞，達到防腐效果。明治時代之前也有作為化妝前的打底使用。

另外，砥石粉與日本刀也有密切關聯。為一把刀打造美麗刀紋的燒刃工藝需使用到燒刃土，燒刃土即是砥石粉混合黏土與炭而成。

此外，在時代劇中可以見到武士手持一顆圓狀物敲打刀面的畫面，那是以紙包覆砥石粉，外層再裹一層布而成的打粉棒。將砥石粉撲打在刀面上，有助於發現刀上的髒污。

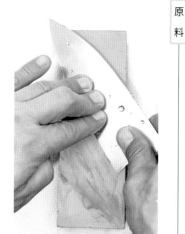

原料

從大型石料切割出砥石時產生的粉末，就是砥石粉。

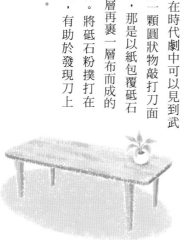

曙色

あけぼのいろ

- 誕生年代 —— 平安時代
- 名稱由來 —— 破曉時的天空色
- 登場作品 —— 《枕草子》（清少納言）
- 顏料・染料 —— 染料

印刷色號

C	0	M	30
Y	15	K	3

黎明破曉前劃過東方天空的天光色

「曙」是指日出前天色漸亮的天空，曙色即用來形容此時天空的顏色。曙光也經常被用來形容新歷史的開端，是給人正面印象的詞彙。

和服的染製手法中，有一種是在和服下擺處暈染紅色或紫色的茜染。在自然界也有曙躑躅、曙菫等綻放曙色花朵的植物。

此外，還有一個與曙同義的名詞是東雲。京都誕生的曙色在江戶時代中期被稱為東雲色，成為流行之色。

文學

曙色か浅緑の簡単な服を着て、面紗をかけて

《葬列》 石川啄木

中譯：身穿曙色或淺綠簡單服裝，戴上面紗

解說

在日本自然主義文學代表作家島崎藤村的作品中也有出現。書中兵士們身上穿著的，就是岱赭色衣服。

植物

或許因為花色相近，櫻花又被稱為曙草。

一斤染

いっこんぞめ

- 誕生年代 —— 平安時代
- 名稱由來 —— 以一斤紅花染製的布
- 主要用途 —— 庶民裝扮
- 顏料・染料 —— 染料

印刷色號

C	0	M	25
Y	16	K	0

平安時代的紅色基準

在平安時代，由於紅花價格高昂，上流貴族以外的階級皆被禁止使用大量紅花。據說當時染色濃度的基準為一斤染。所謂一斤染，是指以一斤（六百公克）的紅花染一匹布（約九十二公尺）。在當時，比這個深濃的染色對庶民來說，是絕不可為的禁忌。

同樣以紅花為原料的今樣色不用說，就連薄紅色也比一斤染色來得深，由此可窺見平安時代人民生活簡樸的一面。若以現代顏色來比喻，一斤染可說是可愛的粉紅色，但對當時喜愛打扮的女性來說，應該是令人煩心之色吧！據說實際上仍有許多女性穿著比一斤染更深的紅花染。

食　物

斤是重量單位，至今仍運用在吐司的計量上。

今樣色

いまよういろ

- 誕生年代 ── 平安時代
- 名稱由來 ── 流行色
- 主要用途 ── 春天裝扮
- 顏料‧染料 ── 染料

印刷色號

C	0	M	30
Y	15	K	5

平安時代的潮流色

平安時代似乎跟現代一樣，每隔一段時期就會有新的流行色出現。今樣色的「今樣」在古代日語中有「最新潮流」之意，指的是當時深受貴族喜愛的桃色。

平安時代以一斤染為紅花染的基準，但在不同階級就有不同的今樣色（流行色），濃淡各異，據說紅梅般的濃紅色也曾被稱為今樣色。

今樣色在《源氏物語》中曾多次出現，花花公子光源氏就送了今樣色和服給最愛的妻子紫上。贈送流行之物給心愛的人，就是抓住對方的心的好方法，看來在過去也是這樣呢！

有流行色之意的「今樣色」。跟現代一樣，在時尚的世界不斷會有新的流行色出現。

服飾

臙脂
えんじ

●誕生年代──奈良時代
●代表物品──室內鞋等
●登場作品──《亂髮》（與謝野晶子）
●顏料‧染料──顏料與染料兩種

印刷色號

C	44	M	98
Y	76	K	0

藏在濃郁深紅中的熱烈想望

「臙」這個漢字，大家可能不太熟悉，不過臙脂原本是奈良時代從中國傳入之色。臙脂色的原料隨著時代有所不同。以天然原料製作的臙脂，有取自紅花的「正臙脂」，還有取自胭脂蟲色素的「生臙脂」（生圓子）等。

據說此色名源自中國的紅花產地燕支山。此外，與謝野晶子在《亂髮》中將熱烈的想望比喻為臙脂的表現也特別有名。「臙脂色は誰にかたらむ地のゆらぎ 春のおもひのさかりの命」（中譯：該向誰訴說 我胭脂色 血液沸騰 思春旺盛之生命）另外，加賀友禪則以藍、草、黃土、古代紫以及臙脂為「友禪五彩」基調色，守護著傳統。

風 景

臙脂色也常運用在舞台的布幕上。

黃金色

おうごんいろ

登場作品	《宇津保物語》
顏料・染料	顏料
別名	こがねいろ、くがね

印刷色號

C	0	M	30
Y	100	K	20

日常喜悅中的黃金光輝

東漢光武帝贈送「漢委奴國王」金印給倭國（日本），不知道古代人們見到金印時是什麼樣的反應？之後黃金在日本的價值也變得昂貴，被當權者視為地位象徵所使用，例如京都的平等院鳳凰堂與金閣寺，還有平泉中尊寺的金色堂等。不過，雖然金錢價值不高，但大家應該也留意到生活中還有許多其他的黃金色存在吧！像是充滿生命力之東昇的旭日、象徵五穀豐收的黃金稻穗，還有注入冰涼玻璃杯的那一杯下班後的啤酒……。在金錢無法取代的日常「喜悅」中，也有黃金色的可貴存在。

風景

陽光映照水面，閃爍著黃金色光輝，這就是「黃金之波」。

承和色 (そがいろ)

仁明天皇喜愛的黃菊之花

這個色名，源自於平安時代初期承和年間（八三四～八四八年）即位的仁明天皇。仁明天皇身邊所有的物品皆為黃色，其中最為鐘愛的就是黃菊。黃菊至今仍稱為「承和菊」，花色則稱承和色。「そが」又可讀作「じょうわ」，故也稱為「じょうわいろ」。

● 誕生年代 —— 平安時代
● 喜好人物 —— 仁明天皇
● 名稱由來 → 仁明天皇在位時期的年號
● 顏料‧染料 —— 染料

印刷色號　C 0 M 9 Y 85 K 0

金 (きん)

美麗與誘惑並存的魔力之色

金色可說是象徵權力之色。歷史人物中特別愛好金色的就屬豐臣秀吉了。秀吉的御用繪師狩野永德留下許多大量使用金箔的障壁畫[5]及屏風圖，《唐獅子屏風圖》就是其中之一。此外，秀吉還打造一座黃金茶室，讓他與講究侘寂精神的千利休之間產生鴻溝，此一事件在歷史上也很知名。

● 誕生年代 —— 飛鳥時代之前
● 喜好人物 —— 天皇、武將等
● 主要用途 —— 富貴與權威的象徵
● 代表物品 —— 金閣寺

印刷色號　C 0 M 25 Y 100 K 20

[注5] 障壁畫泛指在屏風、和室拉門、床之間（和室凹間、壁龕）等上常見之室內裝飾壁畫。

玉子色
たまごいろ

- 誕生年代 —— 江戶時代
- 名稱由來 —— 雞蛋蛋黃之色
- 代表食物 —— 玉子燒
- 顏料・染料 —— 染料

印刷色號

C	0	M	31
Y	66	K	0

包覆在蛋殼中的溫柔黃色

玉子色是帶紅的濃郁黃色。日本在江戶時代初期左右才開始食用雞蛋，當時雞蛋屬於高級品，隨著西洋文化傳入日本，之後深植於日本的食文化。若不食蛋就毋須打破蛋，玉子色的誕生，應該與飲食文化的改變有所相關吧！

玉子色與鎢絲燈泡的黃光相近，帶給人安心感。而充滿夏日風情詩的中華涼麵，則是在日本誕生的

中華料理。在黃瓜、豆芽、火腿，以及紅薑等食材中閃耀黃色光輝的正是蛋絲。綠、白、紅、黃的視覺享受亦令人感受到涼麵的美味，可說蘊藏著日本人的美學精神。

食 物

孩子們最喜歡的生雞蛋拌飯，就是玉子色。

銀
ぎん

被喻為星光的顏色

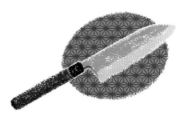

與金齊名，銀也是財富的代名詞。不過比起金，銀的氣氛則更為低調，像白銀這種帶青的白色，就屬於這樣的氣質。而我們也將高掛夜空的星群稱為「銀河」，自古以來，人們便將天河之光視為銀色。此外，日文中也有許多與銀相關的詞彙，例如銀世界、銀行、銀座等等。

- 名稱由來 ──→ 銀
- 主要用途 ──→ 貨幣
- 英文名 ──→ silver

印刷色號 C 5 M 3 Y 0 K 40

白金
はっきん

銀一般的金
鉑金色

如白雪般閃耀之色就是白金色，現代一般都稱鉑金。白金在貴金屬中特別稀少，令人聯想到耀眼之光。「白金に黃金に枢寒からず」（中譯：有白金有黃金，靈枢便不顯冰冷），這是夏目漱石留學英國時，觀看女王喪禮見到豪華靈枢之後，寫給高濱虛子[6]的一句話。

- 誕生年代 ──→ 江戶時代
- 代表物品 ──→ 飾品
- 英文名 ──→ platinum

印刷色號 C 5 M 0 Y 0 K 18

[注6] 本名高濱清，俳句詩人，亦是夏目漱石文友。

鈍色

にびいろ

● 誕生年代 ——	平安時代
● 主要用途 ——	喪服
● 顏料・染料 ——	染料
● 別名 ——	鈍色（にぶいろ）、鈍色（どんじき）、錫紵（しゃくしゅ）

印刷色號

C 0	M 0
Y 0	K 75

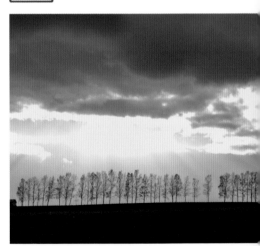

冬日的陰鬱天空也是鈍色景象。

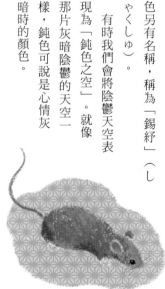

表示凶時的灰暗鼠色

在平安時代，鈍色作為喪服之色使用，被視為凶色。灰中帶藍的鼠色，是以柏木、櫟木等的樹皮為原料製作而成的染料。據說即使取自不同原料，同一色系之色皆被稱為鈍色。

古書中也有將鈍色讀作「どんじき」，此讀音主要用來表示和尚袈裟之色。而天皇亦是如此，若身旁有人遭逢不幸，天皇就會作鈍色裝束。此時的鈍

色另有名稱，稱為「錫紵」（しゃくしゅ）。

有時我們會將陰鬱天空表現為「鈍色之空」。就像那片灰暗陰鬱的天空一樣，鈍色可說是心情灰暗時的顏色。

雲母
うんも

也可以是配角的光彩
是主角

雲母是含鋁、鉀等的矽酸鹽礦物。以
雲母製作的天然礦物顏料幾乎無色透
明，細緻結晶在光線折射下四射閃耀，
故得「きら」之名。

繪畫時與其他顏料混合，可創造出光
彩，其他也有以雲母為名的顏料，例如
金雲母等。

- 名稱由來 ──── 礦物
- 主要用途 ──── 畫材
- 顏料・染料 ──── 顏料
- 別名 ──── きら、きらら、マイカ

印刷色號　C3 M2 Y2 K0

瑪瑙末
めのうまつ

自神話時代起
就為人所熟知的礦物

日本神話中三大神器之一有「八尺瓊
勾玉」[注7]。以製造勾玉聞名的地區，是距
離出雲大社不遠的島根玉造。玉造的花
仙山出產品質優良的瑪瑙，上自古墳時
代就開始製作瑪瑙勾玉。

瑪瑙是一種呈現多色的礦物，與日本
人膚色相近，是帶紅的米色（beige）。

- 名稱由來 ──── 礦物
- 主要用途 ──── 畫材
- 顏料・染料 ──── 顏料

印刷色號　C0 M50 Y54 K0

[注7] 勾玉又稱曲玉，是日本、朝鮮、琉球
　　　一帶人們喜愛的玉飾。

冰色

こおりいろ

- 誕生年代 —— 平安時代
- 名稱由來 —— 冰一般的顏色
- 主要用途 —— 冬天裝扮
- 顏料・染料 —— 染料

印刷色號

C	4	M	2
Y	0	K	4

冰河或流冰所呈現的極淡藍

冰原是無色透明，但在南美阿根廷巴塔哥尼亞高原（Patagonia）冰川國家公園（Los Glaciares）見到的大冰川，卻呈現通透的淡藍色。由於冰河只會反射太陽光線中的藍色，所以呈現出南極般冰色無垠的世界。

日本雖無如此大規模的冰川，但冬季在北海地區漂流的流冰也是淡藍冰色。冰色誕生於平安時代，不過很難想像是源自遙遠蝦夷[8]的流冰之色。或許此色是從冰柱等聯想而來的吧！

此外，光澤白搭配素面白的和服襲色目的傑作。將兩張白色鳥子紙[9]重疊，即成「冰襲」。

[注8] 蝦夷為北海道的古稱。
[注9] 鳥子紙為日本和紙的一種，主要用於日本畫創作。紙色如鳥卵，故得此名。

風景

過去的人們或許是看著冰柱、凍結冰湖等北國冬季風情詩，才取名為冰色。

利休白茶
りきゅうしらちゃ

源自千利休的
侘寂茶色

與愛好奢華的豐臣秀吉理念不同，最後以切腹結束一生的茶聖千利休，以現代眼光來看，同時也擁有設計的才華。以千利休為形象之色除了有「利休白茶」、「利休鼠」、「利休生壁」等，還有一個是「利休白茶」。這些顏色都散發一股靜寂，貫徹著千利休質樸的「侘茶」精神（詳見第四十三頁）。

（詳見第四十三頁）

誕生年代 ── 江戶時代
名稱時代 ── 聯想自千利休之色
喜好人物 ── 江戶時代茶人
顏料・染料 ── 染料

印刷色號　C 0　M 1　Y 20　K 15

霞色
かすみいろ

纖細色彩感覺下誕生的
霞之色

微微帶紫、極淺的鼠色。表現的是林間或水邊那薄霞之色。霞由水蒸氣組成，原本應該是白色的，但此色確實仿如見到霞一般。

此外，日文裡「霞之衣」（霞の衣）一詞是把衣裝比喻為霞，故非霞色，而是指鼠色的喪服。

誕生年代 ── 平安時代
名稱由來 ── 霞一般的淡薄之色
登場作品 ── 《延喜式》
顏料・染料 ── 染料

印刷色號　C 8　M 10　Y 0　K 5

瓶覗

かめのぞき

誕生年代	江戶時代
名稱由來	只浸入藍染瓶中一次的顏色
顏料・染料	染料
別名	覗き色（のぞきいろ）

印刷色號

C 46	M 8
Y 21	K 0

倒映在瓶水中的天空般明亮色

使用染料中最具代表性的藍染，是最淺的藍色。

這個奇特名稱的由來，指的是「彷彿窺視藍染瓶般地」，意即輕輕浸泡之色。接近白色卻又不屬於白，跟藍白色一樣被稱為「白殺し」（しろころし，詳見第一四八頁），是個令人感受到江戶人獨特創意的有趣色名。

此說法讓人彷彿感覺到當時的江戶庶民氣息，是

那樣充滿生活感與躍動感。

江戶時代的奢侈禁止令並未禁止藍色，因此藍染顏色豐富多變，瓶覗是灑灑藍染漸層色中顏色最淺的一個。

風　景

也有一説表示，瓶覗色源自人們眼中倒映在水面的天空色。

水色

みずいろ

源自千利休的侘寂茶色

表現澄澈流水的水色，是淺淺的藍。有時被認為與淺蔥色同色。

誠如大家所知，水原是無色透明，反射著晴朗天空及植物顏色之後才呈現出淺藍色調，過去的人稱之為水色。《萬葉集》中則稱為「水縹」（みなはだ）。

● 誕生年代 —— 平安時代
● 名稱由來 —— 清澄流水般之色
● 主要用途 —— 畫材
● 顏料・染料 —— 顏料

印刷色號　C 54　M 1　Y 17　K 0

空色（天色）

そらいろ

晴空的清爽亮藍

令人想起晴朗天空的活力藍色。此色又有一個別稱是「碧天」（へきてん）。這是平安時代開始使用的傳統色，明治後期至大正年間普及至一般民眾之間。

天空的顏色，有時灰、有時黑。將清爽亮藍稱為空色，也可表現出晴天時的開朗心情。

● 誕生年代 —— 平安時代
● 名稱由來 —— 晴朗天空般之色
● 登場作品 —— 《源氏物語》（紫式部）
● 英文名 —— sky blue

印刷色號　C 52　M 12　Y 0　K 0

新橋色

しんばしいろ

- 誕生年代 —— 明治中期
- 名稱由來 —— 東京地名之一
- 別名 —— 金春色（こんぱるいろ）
- 英文名 —— Turquoise blue

印刷色號

C	65	M	4
Y	18	K	0

新風吹來的西洋藍

誕生於明治的文明開化時期，是傳統色中較新的顏色。

現今新橋給人的印象是上班族聚集的辦公大樓區。但在明治中期，新橋是政界及企業界人士的社交場所，在今日銀座今春通一帶設有人氣花柳街。當時東京花柳界中最高級的新橋藝妓們競相穿戴嶄新之色，於是成為流行色發信地。

在那個化學染色料技術不斷傳入的時代，青的染色技術尤其進步。當時如彗星般炫目登場的土耳其藍讓藝妓更添風情，之後逐漸被稱為新橋色。

名稱由來的新橋，如今是高樓林立景象。

紺碧

こんぺき

- 常用表現 —— 碧藍大海、碧藍天空等
- 英文名 —— azure
- 顏料・染料 —— 顏料

印刷色號

C	81	M	34
Y	13	K	0

與日本原風景連結的藍

聽到紺碧，是不是就想起「碧藍天空」與「碧藍大海」呢？深藍紺色與青綠碧色融合而成的紺碧，總令人聯想到雄偉的大自然。而紺碧也擁有似乎可以將一切吸引進去的力量。

法國French Riviera的日譯名是「紺碧海岸」（中譯為蔚藍海岸）。比起西洋或南洋那明亮的淺藍海面，日本海的深藍或許又更接近紺碧。

此外，不只是日本人，在外國人心目中，葛飾北齋《富嶽三十六景》所繪的那紺碧天空下的富士山，早已成為日本的原風景。

紺碧的表現也經常出現在文學作品中。紺碧色可說是日本美學基因裡的顏色之一了。

名勝

風景如名的法國「蔚藍海岸」（英語：French Riviera，法語：Côte d'Azur）。

納戶色

なんどいろ

● 誕生年代——江戶時代
● 登場作品——《我是貓》（夏目漱石）
● 喜好人物——明治及大正時代女性
● 顏料・染料——染料

印刷色號

C	91	M	58
Y	50	K	4

納戶色名由來眾說紛紜

混著綠色的藍色。色名由來眾說紛紜，一說是源自納戶的明暗度，一說是收放衣物用品的納戶（儲物間）入口處掛的布簾顏色，一說是管理納戶進出之官員服飾的顏色。還有一說認為，是將大量藍染布囤放在納戶，經時久放後的褪色之色。

男性和服下穿的藍染色內裏一度蔚為風潮，到了江戶末期，女性也開始穿用藍染和服，一直到明治大正年間都蔚為流行。文學作品《我是貓》中，也曾出現小偷綁著納戶色腰帶的描述。

風景

納戶為收放衣物等物品的房間，亦即現代的衣櫥。

揭色（褐色）

かちいろ

- 名稱由來 —— 源自為加深濃度的搗入動作
- 喜好人物 —— 武士
- 代表物品 —— 褐色縅（かちいろおどし）
- 顏料・染料 —— 染料

印刷色號

C	60	M	45
Y	0	K	85

祈求勝利之武者身穿之色

聽到「褐色」，通常會想到較深的赤茶色。不過傳統色的褐色讀作「褐色」（かちいろ），是藍染中顏色最深、最接近黑色的顏色。色名由來是將藍色染料搗入（揭つ）的動作，在江戶時代又稱為「揭色」（かちんいろ）。

揭色在平安時代是要具有貴族身分才能穿的顏色。來到武士崛起的鎌倉時代，由於「褐」（か

ち）發音與勝利「勝ち」（かち）相同，褐色便成為吉祥色，被廣泛運用在甲冑絲線及慶賀場合上。

現代的劍道服也使用褐色，除了有吉利發音，近黑的深藍也可以讓人感受到穿的人的決心，被視為可以勝出的「強色」。

使用於劍道服的褐色。

媚茶

こびちゃ

● 誕生年代 —— 江戶時代
● 名稱由來 —— 「昆布茶」訛傳之音
● 喜好人物 —— 江戶時代庶民
● 顏料・染料 —— 染料

印刷色號

C	0	M	3
Y	50	K	70

194

質樸但時尚的江戶流行色

江戶流行色「四十八茶百鼠」中人氣特別高的一色。「四十八茶」是指從茶色發展出來的中間色，其中有些顏色離茶色已有點遠，例如媚茶，誠如所見是近橄欖綠的顏色。媚茶源自昆布茶之色，因「昆布」（こんぶ，konbu）訛傳為「媚」（こび，kobi），故得此名。不過色如其名，確實是帶有魅力的性感色。

天然染料的媚茶是以山桃（樹莓）樹皮染製而成。過去的服飾圖形樣本書中也有許多關於媚茶的記載，在江戶時代中期幾度蔚為風潮。在庶民嚴禁奢侈的時代，媚茶正是大家所追求之質樸但時尚的顏色。

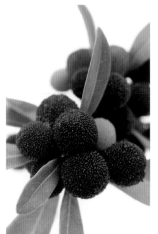

原料

媚茶色取自山桃（樹莓）之皮。附帶一提，山桃樹皮乾燥之後可作為治療腹瀉藥物使用。

根岸色
ねぎしいろ

江戶子喜愛的「粋」與「渋み」

根岸指的是東京台東區根岸之地名。以車站來說，位於JR山手線鶯谷站一帶，上野公園高台處東北側的山麓。此地生產之優良壁土的顏色即稱為根岸色，是帶黃的暗茶色。此色乍看毫不起眼，卻深受江戶庶民喜愛，既「粋」（瀟灑），又「渋み」（酷）。

- 誕生年代 —— 江戶時代
- 名稱由來 —— 東京台東區地名
- 喜好人物 —— 江戶時代庶民

印刷色號　C 53　M 45　Y 58　K 0

千歲綠（柊）
せんざいみどり

追求長壽所呈現的深綠

「千歲」意謂千年。千歲綠象徵千年不變之綠，為喜慶之色。此色是松木般長青樹的深綠。長青樹即使在寒冷季節也不會落葉，以前的人視其為長壽象徵，所以取了這個色名。

此外，將千歲綠加重茶色即成為「千歲茶」，此色在江戶時代後期也曾大為流行。

- 誕生年代 —— 平安時代
- 名稱由來 —— 強調「常磐*」之詞彙
- 主要用途 —— 冬天裝扮
- 顏料・染料 —— 染料

印刷色號　C 70　M 0　Y 70　K 70

*注：意謂如岩石般永恆不變。

青磁色

せいじいろ

- 誕生年代 —— 平安時代
- 名稱由來 —— 青瓷燒製工藝之色
- 主要用途 —— 春天和服
- 顏料・染料 —— 顏料

印刷色號

C 50	M 0
Y 44	K 0

源自其他的傳統色

196

歷代皇帝熱愛的青瓷「祕色」

在中國古代唐朝，當時的人們努力想讓瓷器重現翡翠之色，終於在浙江省的越州窯創造出青瓷。青瓷的土與釉含有微量的鐵，經高溫燒製後呈現出特有的帶青乳白色。

青磁色正如其名，指的是青瓷之色。

在唐朝，青瓷是進貢給皇帝的珍寶，嚴禁庶民擁有。於是青磁色又稱「祕色」，在鎌倉時代的日本

文獻中也可看到許多中國青瓷大量傳入的記載。

江戶時代的鍋島藩（現今佐賀縣）在當時也積極生產日本青瓷。宋代等的青瓷如今在中國也被視為國寶。

文學

森鷗外的《青年》中有一段對夫人的描述，其中便有青磁色出現。「青磁色の鶉縮緬に三つ紋を縫わせた羽織を襲かさねて〜」（中譯：身上披著件縫有三紋的青磁色鶉縮緬羽織）。（新潮社文庫）

江戶紫

えどむらさき

俊俏江戶的
新時代紫色

江戶中期的國學者賀茂真淵寫了以下詩歌：「紫のめもはるばるといづる日に霞いろこき武 野の原」（中譯：紫色的芽終於綻放那天，霞彩朦朧，武藏野的草原）。江戶城興建之前的武藏野只有草木一片，自平安時代起一直是紫草知名產地。因此江戶紫特別鍾愛紫色，藍色較重的江戶紫就是象徵之色。

- 誕生年代 ── 江戶時代
- 名稱由來 ── 江戶子喜愛的紫
- 喜好人物 ── 江戶町人、歌舞伎演員
- 顏料・染料 ── 染料

印刷色號　C 69　M 80　Y 45　K 0

半色

はしたいろ

表現出
嚮往紫色浪漫的顏色

在平安時代，深紫色是地位最崇高之人才能穿的禁色。於是，當時民間便流行起將深紫色濃度減半的半色。顏色介於濃紫與淡紫之間，是任誰都可以穿用的中間色。

此色讓人感受到庶民嚮往紫色的心情，希望能多接近紫色一些。

- 誕生年代 ── 平安時代
- 名稱由來 ── 中間之色
- 別名 ── 端色
- 顏料・染料 ── 染料

印刷色號　C 38　M 53　Y 22　K 0

創業於寶曆元（一七五一）年，
是守護二六〇年以上傳統、日本現存最古
老的日本畫顏料專賣店。

上羽繪惣的歷史

江戶中期寶曆元（一七五一）年，第一代惣兵衛於京都市下京區東洞院通松原「燈籠町」（東洞院通松原東北側）創業（胡粉業）。之後長達二六〇年以上，致力將日本傳統色從京都推廣於世。如今是日本畫顏料專門店，販售以白狐為商標的胡粉、泥繪具、棒繪具等，是日本最古老的顏料店。

「現在是第十代，這是我們家族一路傳承的事業。最初，因為是商人，所以我們家族並沒有姓氏，一直到第四代都沒有。直到第五代，才獲得賜予上羽之姓。」上羽繪惣第十代的石田結實女士如此表示。

進入明治時代，在最適合日本畫的高級顏料中加入定著劑及天然高級澱粉質，開發出以小型方形容器包裝的「顏彩」（がんさい）。大正時代則在京都洛南地區設立工廠，開發製造各式各樣適合日本畫用、設計用、工藝用的顏料。據說註冊商標「白狐」便是在此時期誕生。

「第六代上羽庄太郎時，江戶時代結束，進入明治維新的文明開化時代，胡粉盒開始貼上『白狐』商標。當時光顧本店的日本畫家還有其他客人都叫它『白狐印的胡

198

▼由左開始，是天然礦物顏料（岩繪具）的結塊狀態。正在乾燥的顏
色是紫苑及黃綠。正在進行去除雜質作業的顏色是紅梅。這些都是
上羽繪惣的招牌商品——白狐商標胡粉。

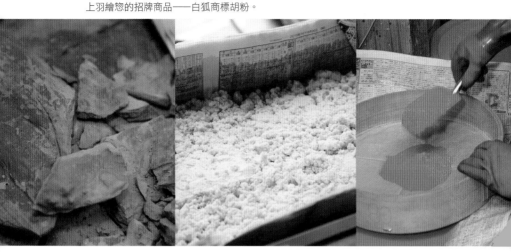

粉』。『能夠撐過戰爭危機，靠的都是這胡粉啊』，我記得父親臨終前躺在床上的那段日子經常這樣說。」

戰爭時，來自海外的原料供應斷絕，於是開發出以人造石製作的人造礦物顏料，才得以脫離危機。昭和後期，從原本只有六、八、十二色數展開的商品，一路推展到十八色的顏彩商品。

然而隨著西洋文化傳入，大家開始使用合成顏料，顏料的市場性逐年漸低，許多顏料商被迫結束營業。創業當初，京都有多達二十幾家的顏料店，如今只剩下上羽繪惣。

之後遇上泡沫經濟崩壞，面對繪畫市場萎縮，日本畫領域歷經前所未有的衝擊，畫家人數亦減少。即使是擁有約一千二百種和色、商品總數七百件以上的老舖，也陷入面臨存亡的嚴峻危機。

「老實說，後來購買本店商品的客人真的變得很少。泡沫經濟時期生意真的很好，繪畫市場是現在的十倍大。泡沫經濟破滅之後，景氣就持續低迷，繪畫市場更是完全沒有復甦跡象。」

面對如此情況，石田女士決定開始全新的嘗試。

▼松葉綠青胡粉（上）。松葉綠青的原料孔雀石（下）。
　上羽繪惣的顏料（右）。

「我之所以在這裡，就是要傳承顏色，傳承日本傳統色。一直以來，我們的顧客對象都是在畫布上作畫的人。

於是我開始思考，是不是有可能也把顏色推薦給其他的人，所以才想到以指甲為畫布的指甲油。」

那就是二〇一〇年開發出的水溶性無臭胡粉指彩。運用天然的顏料素材「胡粉」及色彩，並以「對人體溫和無毒」為訴求的商品，一推出就成為熱門話題，讓老舖脫離關店危機。

「從一開始的九色，到現在共有三十九色商品。指甲油這項產品，只要想做，誰都可以做。不過，我們有個人模仿不來的地方，就是本京都老舖可是顏色的專家。作為最後僅存的顏料舖，我們絕對不能放棄傳承日本色彩的責任。所以絕對要讓家業繼續，我深切感覺到傳承就是我們的任務。」

日本現存最古老的顏料專賣店——上羽繪惣。今後也一定會持續傳承，並守護著日本的傳統色！

▶上羽繪惣的
胡粉指彩。

年 表

江戶時代
寶曆元（1751）年
第一代惣兵衛於京都市下京區東洞院通松原「燈籠町」（東洞院通松原東北側）創立上羽繪惣（胡粉業）。

明治
因攜帶型的鐵鉢，而有了「顏彩」靈感。

大正元（1912）年
第六代／於京都洛南地方設立工廠。生產當時在日本國內使用的各種顏料。註冊商標「白狐」誕生。
第七代／由於戰時來自海外的原料供應斷絕，以日本國產品完成新主要原料（人造礦物顏料的創始）。

昭和
第九代成功開發新彩岩繪具。

平成元（1989）年
上羽繪具商會改名為上羽繪惣株式會社。

平成22（2010）年
以「對人溫和的商品」為概念，無刺激性臭味、不需使用去光水的「胡粉指彩」上市。

平成22（2010）年3月
第一回智慧Business Plan Contest認定（京都商工會議所主辦）。

平成24（2012）年
與「京都石鹼屋」聯名，添加胡粉及天然有機植物油的「胡粉石鹼」上市。

平成26（2014）年
上羽繪惣沖繩店開幕。

平成27（2015）年4月
以「從保養出發，連素唇都美」為概念，迷人同時修護的「寶石唇蜜」上市。

平成27（2015）年9月
榮獲公益財團法人日本設計振興會所主辦的「2015 GOOD DESIGN AWARD」。

平成28（2016）年7月
胡粉指甲油夏季限定色「彩糖系列」上市。

上羽繪惣
〒600-8401
京都市下京区東洞院通高辻下ル燈籠町579
☎ 075-351-0693　📠 075-365-0613
✉ info@ueba.co.jp
營業時間 9:00~17:00
公休日 每週六、日及國定假日
官　網 https://www.ueba.co.jp/
胡粉指彩在日本全國門市皆有販售。店鋪資訊請見官網。

網路商店 https://www.gofun-nail.com/
☎ 0120-399520

◀盒裝胡粉。有三種尺寸選擇，由左至右依序為150公克、500公克、300公克。

索引

參考文獻

《DIC　日本の伝統色　第8版》（DICグラフィックス）
《すぐわかる日本の伝統色》福田邦夫・著（東京美術）
《色の名前事典》福田邦夫・著（主婦の友社）
《決定版　色の名前507》福田邦夫・著（主婦の友社）
《暮らしの中のある日本の伝統色》和の色を愛でる会・著（大和書房）
《新版　日本の伝統色──その色名と色調》長崎盛輝・著（青幻舎）
《京の色事典330》藤井健三・監修（平凡社）
《日本の伝統色を愉しむ──季節の彩りを暮らしに──》
　長澤陽子・監修／エヴァーソン朋子・絵（東邦出版）
《日本の伝統色》（ピエ・ブックス）
《日本の伝統色》（コロナ・ブックス）
《日本の伝統色　配色とかさねの事典》長崎巌・監修（ナツメ社）
《美しい日本の伝統色》森村宗冬・著（山川出版社）
《京の色百科》河出書房新社編集部・著（河出書房新社）
《色の名前》近江源太郎・監修／ネイチャープロ編集室・著（角川書店）
《歴史にみる「日本の色」》中江克己・著（PHP研究所）
《日本の色・世界の色》永田泰弘・監修（ナツメ社）
《和色の見本帳》ランディング・著（技術評論社）
《東洋絵具考》塩田力蔵・著（アトリエ社）
《茶の本》岡倉天心・著（講談社）
《古布に魅せられた暮らし　椿色の章》ナチュラルライフ編集部・編（学
　研プラス）
《定本　和の色事典》内田広由紀・著（視覚デザイン研究所）
《精選版　日本国語大辞典》（小学館）
《広辞苑　第六版》（岩波書店）
《明鏡国語辞典　第二版》（大修館書店）
《ブリタニカ国際大百科事典》（ブリタニカ・ジャパン）

【照片】

PIXTA
P16: Photolucacs/Shutterstock.com
P22: Michaella Hughes/Shutterstock.com
P25: Subbotina Anna/Shutterstock.com
P79: Studio 400/Shutterstock.com
P115: Anastasiia Fedorova/Shutterstock.com
P155: wdeon/Shutterstock.com
P23: 維基百科/http://zh.wikipedia.org/

日本傳統色名帖
京都顏料老舖 ・「上羽繪惣」絕美和色 250 選
伝統色で楽しむ日本のくらし～京都老舗絵具店・上羽絵惣の色名帖～

監　　　修	石田結實（上羽繪惣）	
譯　　　者	劉亭言	
封 面 設 計	許紘維	
內 頁 排 版	陳姿秀	
行 銷 企 劃	林瑀、陳慧敏	
行 銷 統 籌	駱漢琦	
業 務 顧 問	郭其彬	
業 務 發 行	邱紹溢	
責 任 編 輯	劉淑蘭	
總 　編 　輯	李亞南	
出　　　版	漫遊者文化事業股份有限公司	
地　　　址	台北市松山區復興北路331號4樓	
電　　　話	(02) 2715-2022	
傳　　　真	(02) 2715-2021	
服 務 信 箱	service@azothbooks.com	
網 路 書 店	www.azothbooks.com	
臉　　　書	www.facebook.com/azothbooks.read	
營 運 統 籌	大雁文化事業股份有限公司	
地　　　址	台北市松山區復興北路333號11樓之4	
劃 撥 帳 號	50022001	
戶　　　名	漫遊者文化事業股份有限公司	
初 版 1 刷	2019年5月	
初版6刷(1)	2022年5月	
定　　　價	台幣399元	

ISBN　978-986-489-332-4

版權所有・翻印必究（Printed in Taiwan）
本書如有缺頁、破損、裝訂錯誤，請寄回本公司更換。

DENTO-SHOKU DE TANOSHIMU NIHON NO KURASHI supervised by Yumi Ishida (Ueba Esou)
Copyright©2017 Kaihatu-sha Co., Ltd, Mynavi Publishing Corporation
All rights reserved.
Original Japanese edition published by Mynavi Publishing Corporation
This Traditional Chinese edition is published by arrangement with Mynavi Publishing Corporation,
Tokyo in care of Tuttle-Mori Agency, Inc., Tokyo through Future View Technology Ltd., Taipei.

原書STAFF

編輯　藤本晃一（開発社）、石川名月（リードミーエディトリアルオフィス）
執筆　鈴木翔、山下達広（開発社）、早川すみか、清家茂樹
美術設計　杉本龍一郎（開発社）、太田俊宏（開発社）、酒井俊一、加藤寛之
攝影　河合秀直（P.198-P.201）
日文版封面插畫　内藤麻美子（色彩作家）、さとうひろみ
內頁插畫　さとうひろみ、仲安貴史
校對　柳元順子
企畫　植木優帆

國家圖書館出版品預行編目 (CIP) 資料

日本傳統色名帖：京都顏料老舖.「上羽繪惣」絕美和色250選 / 石田結實監修；劉亭言譯. -- 初版. -- 臺北市
: 漫遊者文化出版：大雁文化發行, 2019.05
208 面；14.8×21 公分
譯自：伝統色で楽しむ日本のくらし：京都老舗絵具店・上羽絵惣の色名帖
ISBN 978-986-489-332-4(平裝)
1. 色彩學 2. 顏色
963　　　　　　　　　　　　　108005107